手紙社の
イベントの
つくり方

北島 勲

2011年10月某日。狛江市の錦菜館という中華料理屋で、餃子を食べながらぼくは泣いていた。妻に「ごめんな、ごめんな」と言いながら。

男と女の別れ話ではない。翌月にカフェ&ミュージックフェスティバルというイベントの開催を控えていた。味の素スタジアムを借りて初めて行う催しだ。多摩川河川敷などを会場として、もみじ市というイベントを開催した経験は何度かあった。しかし今回は勝手が違う。会場は巨大な味スタなのだ。アーティストも超一流の人ばかり。正直言えば、当時の自分たちの身の丈に合わない予算を投入していた。そして、開催が2週間後に迫ったこのとき、チケットの売れ行きの状況から、大きな赤字になることは間違いなかった。

2008年4月に、会社員生活に終止符を打ち、妻とふたりで手紙社を立ち上げた。それから3年以上たっていたが、業績が黒字になる見込みはまったくなく、自分たちの給料はゼロ。貯金を切り崩してなんとか毎日しのいでいた。そんな中で確定した100万円単位の損失。

「俺がカフェフェスをやりたいって言ったばかりに……。ごめんな、ごめんな」

100万円単位と書いたけれど、実際にそれが何百万円になるか、そのときは予測できないところもあり、「これで自分たちは〝終わる〟かもしれない」という恐怖と、自分の浅はかさへの絶望と、信じてついてきてくれたパートナーへの懺悔からあふれた涙だったと思う。しか

2

し妻はこう言った。

「車を売ってさ、家賃が安いところに引っ越してさ、最悪、親に頭を下げてお金を借りれば大丈夫だよ。最後までやれることをやろう」

手紙社という船を漕いでゆく中で、この後も、妻のおおらかさには幾度となく救われることになる。

はたして、カフェフェス当日。結果はやはり、大きな赤字だった。しかし、打ち上げの席でぼくは、共同主催した３３３ディスクスの伊藤葉子代表と抱き合った。楽しかったのだ。とても良いイベントを開催できたという充実感があった。「またやりたいね」という言葉が自然と出た。手紙社も３３３ディスクスも大きな損失を抱えたのに。

イベントとは、そういうものだ。どんな苦難の道筋を経ても、「やって良かったな」と思えるところが必ずある。"団体競技"だからこその達成感。多くの人々が、ある一定の期間、良いものだけを求め、つくり続ける中で生まれる一体感と高揚感。しんどいこともたくさんあるけれど、ふと「ああ、幸福だな」と思う場面がある。「天国があるとすれば、ここではないか」という瞬間が訪れることもある。これは、主催者だけにもたらされる果実だ。そして、その果実の蠱惑的な甘さに魅せられて、ぼくたちは今日も東京の片隅でイベントをつくっている。

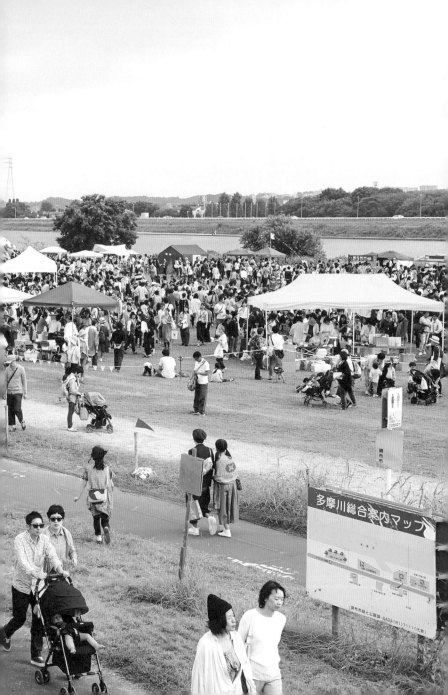

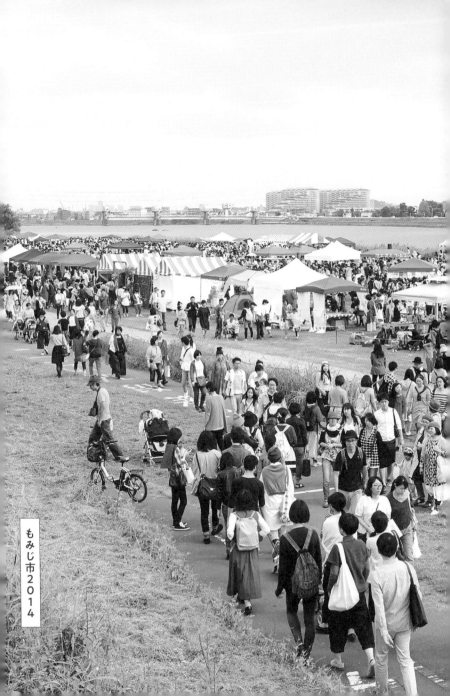

もみじ市2014

※本書に掲載の内容は、2020年3月現在の情報に基づいたものになります

第1章

手紙社って何？

# 手紙社の始まり

小田急線の電車が通るとガタガタ揺れる家賃4万3000円のおんぼろアパート。これが手紙社創業の地です。パートナーの渡辺洋子とふたりで立ち上げたのは2008年。都心に事務所を構える気持ちはまったくなく（家賃も高いし、独立してまで電車通勤はしたくない）、学生時代から住んでいた馴染みのある狛江市で手紙社は生まれました。

よく、手紙社の名前の由来は？　と聞かれます。そんなとき、「大切な誰かに手紙をしたためるようにコンテンツをつくっていきたいから」と答えることもありますが、じつは体のいい言い方で、真実は、あるとき突然、空から降ってきた名前です。「あ、手紙社だな」と。そんなものです。

渡辺とぼくは前職では雑誌の編集者だったこともあり、当初手紙社は本づくりを生業としていました。出版社に企画を売り込み、自分たちが著者となる書籍を出版したり、雑誌の特集や連載を引き受けたり、来るものは拒まず、という姿勢でなんでもやっていました。

2009年、創業の地であるアパートを引き払わなければいけなくなり、物件を探していた

ときにたまたま見つけたのが、狛江市に隣接する調布市の神代団地です。昭和40年に建てられたレトロな集合住宅の商店街のテナントが入居者の募集をしているのを知り、ふたりで見にいきました。すると、商店街の目の前に大きな広場があり、背の高いヒマラヤスギが3本。東京とは思えない自然豊かでのんびりした雰囲気に、ふたりとも一目惚れしました。

「借りたい！」と思ったけれど、問題がふたつ。当時、細々と仕事はしていたけどまったく利益が出ていなかったのに、家賃が大幅にアップすること（5倍くらい！）。もうひとつは、商店街の物件なので必ずお店を営む必要があること。さあ、どうしよう？

「いつかカフェをつくれたらいいね」というのはよくふたりで話をしていました。でもその〝いつか〟というのは、早くても5年先とか、少なくとも、安定的に利益が出る状態になってから、というのが暗黙の了解でした。いま思い返すと、タイムマシンで当時の自分に会いにいって、「おいおい、冷静に考えろよ」と言いたくなるような状態だったのですが、ぼくと妻が出した結論は、「いつかやろうと思っていたことを、いまやっちゃえばいいか」。本の編集の仕事も、カフェの経営も、うまくいく見込みはまったくありませんでしたが、借りた理由はひとつ。その物件を気に入ってしまったから。そんなものです。

## そうだ、受注仕事、やめよう

　2009年11月、カフェ（いまの手紙舎つつじヶ丘本店）をオープンしてからもメインの仕事は本の編集でした。当時はカフェの一角に編集室と呼ばれるデスクがあり、編集の仕事をしながら、カレーライスの注文が入ったらお客様にサーブをするという、いまでは考えられない職場環境でした。知り合いが来店してくれると、ついつい話し込んでしまったりして、結果として、夜遅くまで編集作業をするという悪循環。

　とはいえ、当時、毎日遅くまで仕事をしなければいけないほど、仕事はありました。ただ、2年ほど続けてわかったのは、"ないないづくし"の仕事だな、ということ。つまり、儲からない。面白くない。決められない。

　当時、すでにスタッフを採用していたこともあり、給与（激安でしたが）と家賃を払ったら、自分たちの手元には何も残りませんでした（むしろ貯金を切り崩していた）。また、下請けの仕事は自分たちに最終決定権はなく、あらゆる場面で版元の意思が優先されます。こういう仕事が面白いはずがない。「なんのために独立したんだっけ?」と深夜のデニーズでパートナーの渡

辺に愚痴りながらビールを飲んでいたのをよく覚えています。

決定打となったのは、ある書籍を一冊任された仕事でした。カバーのデザイン案がふたつ上がってきて、ぼくたちはＡ案のほうが断然良かった。しかし版元はＢ案でいくと譲らない。自分たちが丸ごと編集を手がけた本の顔となるべきカバーなので、ぼくたちも譲れません。最終的には渡辺が版元の社長に直談判にいきました。バトルの末、社長に言われたひとこと。「君たちに決定権はないんだよ」。

子供ではないのでそんなことはわかっていたけれど、そう言われてようやく目が覚めました。

そして、渡辺に言いました。「もう、受注仕事はやめよう」と。

## 手のひらにあったもの

受注仕事をやめる、と宣言したものの、勝算があったわけではありません。ただ、自分の中で決めました。これからは、自分たちの裁量で決められる仕事しかしない、ということ。

さあ、では何ができるのか？ ぼくは自分の手のひらを見つめました。自分たちの手のひらの上だけで完結する仕事ってなんだろう？ しばらく目をこらすと、見えてきたものがありま

す。右の手のひらには「もみじ市」、左の手のひらには「カフェ」が浮かび上がってきました。

話は二〇〇六年に遡ります。手紙社を立ち上げる以前、ぼくと渡辺はもうひとりの友人とともにもみじ市というイベントを立ち上げました（第3章参照）。3人とも会社員のかたわら、課外活動のような形で始めたのですが、開催するごとに出店者も来場者も増え、自分たちにとって、とても大切な存在になっていました。自分たちの手で生み出したものが世の中に受け入れられていくのを見るのはとても充実感があり、手紙社を立ち上げてからも、活動の柱にしてきました。

そうか、もみじ市だ！　と、ぼくは手のひらを見つめながら思いました。自分たちの裁量で進められて、自分たちがもっとも情熱を傾けられるもの。もみじ市のようなイベントを仕事にすればいいんだ！

そしてカフェ。当時は、いつかやろうと思っていたカフェをオープンしたことで満足してしまっていた自分がいました。でも、これもまた、誰にも指図されずに自分たちの表現を追求できる貴重な仕事なんだな、ということに気づきました。イベントとカフェ運営をきちんとしたビジネスとして育てていこう、と決意し、2011年には、ほぼすべての受注仕事から撤退しました。

# セカンドストーリーがなかったら

「イベントをきちんと事業化しよう」と意識して立ち上げたのが、2012年の東京蚤の市です。もみじ市を含め、当時、"市"（マルシェ）を謳ったイベントで入場料を徴収する例はなかったと思いますが、悩みに悩んだ末、300円という入場料を設定しました。結果的にはこれがうまくいき、この年、ぼくと渡辺は創業以来初めて、15万円という給与を"手紙社から"もらいました。東京蚤の市で生まれた入場料制は、この後、布博、紙博というイベントでも採用していくことになり（いまでは、入場料を徴収しないのはもみじ市だけになりました）、イベント業務が手紙社の大黒柱的存在になっていきます。

一方、カフェのほうは赤字続きでした。半年に一度は「やめようか」と渡辺と話すのが恒例行事。そんな中、2011年12月に調布パルコに期間限定のお店を開くことになりました。「雑貨のお店をやってみないか？」とパルコの担当者の方が声をかけてくれ、手紙社にとって初の小売店に挑戦。右も左もわからない状態の中で続けた1年3ヶ月の間に小売のイロハを学ばせてもらい、やがて「雑貨」というキーワードが、手紙社の主要事業のひとつとして成長してい

きます。

2013年3月、京王線柴崎駅近くに、手紙社にとって2つ目のお店となる手紙舎セカンドストーリーをオープンしました。ここは、限定出店が終わった調布パルコの雑貨店を引き継ぐ形でオープンしたお店です。ただ、200平米近くある広い物件だったこともあり、どうせつくるなら、と雑貨店が半分、カフェが半分の複合店にすることにしました。

柴崎駅は各駅停車しか止まらず、駅を降りたらすぐに踏み切りがあるという、京王線の中でも開発に取り残されたような駅で、このあたりの駅の中では乗降客数がもっとも少ない駅でした。物件を借りるかどうか悩んでいるときに調布市役所の担当の方が乗降客数のデータを持ってきてくれ、「柴崎駅で店を開くのはなかなかのチャレンジですね」と言ったほど。でも、調布駅前のパルコで雑貨店を1年以上営んだ経験から、東京で小売店をやるならば駅の近くのほうがいいということを肌で感じていました。人間、おいしいものを食べるためなら（飲食店に行くためなら）どんなに遠くても足を運びますが、なくても生きていけるものを買うために（雑貨店に行くために）はなかなか歩いてくれないものなのです。

だから、そこまで賑やかな街でなくても（東京の人は電車で移動するのは苦ではないので）、駅になるべく近い物件、かつ、家賃が安い物件、かつ、調布市内の物件（調布市役所の人や調

16

布市の人々に応援してもらっていたので）を探した結果、やっと見つけたのがこの物件でした。

セカンドストーリーをつくってから、流れが変わってきました。雑貨店はふらりと気軽に立ち寄ってくれるお客様も多く、展示やフェアを定期的に企画したことも大きく、また、カフェのスタッフが充実してきたことも重なり、安定してお客様が来てくれるようになりました。

セカンドストーリーと本店は歩いて15分くらいで行ける距離にあり、セカンドストーリーが賑わってくると、その影響が本店のほうにも出るようになってきました。2014年にはようやくカフェも採算が取れるようになり、イベント、雑貨、カフェの3本柱が手紙社の屋台骨になりました。

振り返ってみると、あのときセカンドストーリーをつくっていなかったら、手紙社はとっくの昔にお店経営から撤退していたと思います。当時の自分たちの状況を考えると、広さも家賃も身の丈に合わない物件を借りたわけですが、あのときの決断があったからこそ、いまがあると思っています。セカンドストーリーはこれ以降、手紙社の旗艦店であり続けています。

# 手紙社のお店をすべて紹介

現在、手紙社のお店は東京都調布市と、長野県松本市、群馬県前橋市にあります。2024年5月現在の、すべてのお店を紹介していきたいと思います。

## ① 手紙舎つつじヶ丘本店（2009年〜）

1965年に竣工したレトロな神代団地の商店街の一角にあり、目の前には気持ちの良い広場と公園が広がっています。1階はカフェ、2階はパティスリーチームの焼き菓子工房として使用しています。商店街自体が通りには面しておらず、立地が良くない分、知る人ぞ知る、という感じが満載のカフェ。プリン・ア・ラ・モードが名物。最近では同じ商店街に手紙社の仲間のお店が増えてきて、定期的に広場を利用したマルシェも開催しています。京王線つつじヶ丘駅から徒歩12分。

## ② 手紙舎 2nd STORY（手紙舎セカンドストーリー　2013年〜）

雑貨店とカフェが一体化した手紙社の旗艦店。セカンドストーリーとは2階という意味。雑

貨スペースでは年間を通して、イラストレーター、クラフト作家、テキスタイルデザイナーなどの個展を開催。カフェではパスタやスイーツ、ドリンクなど幅広いメニューを取り揃えています。作り手の個展に合わせて、カフェのスタッフが考案したスペシャルメニューを楽しめるのが特徴です。　京王線つつじヶ丘駅から徒歩2分。

③TEGAMISHA ART GALLERY（手紙舎アートギャラリー　2024年〜）

手紙社の最新店舗はギャラリーとカフェ（TEGAMISHA TERRACE）が隣接したスペース。アートギャラリーという、言ってみればてらいのない屋号にしたのは「手紙社がアートの領域に進出するぞ！」という決意を内外にアピールしたかったから。これまでは手紙社とは接点がなかったアート分野の作家の展示に力を入れています。今後は「アートとお笑いの融合」「アートと言葉の融合」というテーマにも取り組んでいきたいと考えています。　京王線国領駅から徒歩2分。

④TEGAMISHA TERRACE（手紙舎テラス　2024年〜）

76平米の広さを誇るテラスとミニガーデンが特徴のカフェ。植栽も自分たちでプロデュースしました。スープ、カレー、スコーン、ジェラート、自家製ビールなどを提供。カフェとギャラリーがある1階には、コラボ企業が運営するコワーキングスペースとサウナがあり、2階と

3階はサブスク型のレジデンスになっています。京王線国領駅から徒歩2分。

## ⑤TEGAMISHA BREWERY（手紙舎ブリュワリー 2020年〜）

自家醸造ビールを提供するお店をつくりたいと、2020年初頭に内装工事を始めましたが、コロナ禍が直撃。まずは全体の約半分のスペースの工事をし、パブ部分だけの営業をスタート（醸造工場をつくるために投資をすることを一時ストップ）。全国の醸造所からクラフトビールを仕入れ、食事も提供。2023年、念願のビール工場が完成。ペールエール、IPA、ピルスナーなどの自家醸造ビールを提供できるようになりました。京王線西調布駅から徒歩4分。

## ⑥TEGAMISHA BOOKSTORE（手紙舎ブックストア 2024年〜）

かつて手紙舎セカンドストーリーの下の階にあった書店がブリュワリーの上階に移転。一冊、一冊、手紙社のスタッフが独自にセレクトした雑誌と書籍が並び、紙ものを中心とした手紙社のオリジナル商品もふんだんに取り揃えています。店内の一角には小さなギャラリースペースがあり、新刊フェアやパネル展示、イラストレーターの個展なども開催しています。京王線西調布駅から徒歩4分。

## ⑦手紙舎文箱（2022年〜）

長野県松本市浅間温泉にある、手紙社にとって初めてのローカル店。2階建ての広いスペース

に、カフェと雑貨店を併設しています。全体的にクラシックな喫茶店をイメージしてリノベーション。客席のテーブルと椅子もそのイメージに合わせてオリジナルで製作しました。手紙社のカフェが始まって以来の名物であるナポリタンが唯一食べられるお店です。文箱オリジナルのプリン・ア・ラ・モードも好評。雑貨店では、地元のアーティストがデザインを担当した松本みやげも販売しています（切手、ハンカチ、ポストカードなど）。実はこの建物は元銀行。巨大で重厚な扉が特徴の大きな金庫が残されていて、その中を古書スペースにしているところも見どころです。

## ⑧手紙舎前橋店（2023年〜）

　文箱に続き、群馬県前橋市のまちなかにオープンしたローカル店。実は前橋市はぼくの地元であり、この場所は高校時代に毎日のように通った、かつてはレコード店だった場所。まさかこの場所でお店を開くことになるとは、縁は不思議なものです。中央通りという、かつては栄えたアーケード街に面するこのお店は、入り口のところに小さなカフェスペース、階段を降りた広いスペースが雑貨店になっています。寂れてしまった前橋の街が再生する光景を目の当たりにし、ぼくたちもその盛り上がりの波に乗りたいと、オープンに至りました。お店の前には前橋市のイベント広場があり、手紙社が主催するイベントも定期的に開催しています。

## ①手紙舎つつじヶ丘本店

昭和40年に入居を開始した神代団地。その商店街の端っこに本店はある。
たそがれるにはぴったりな場所。

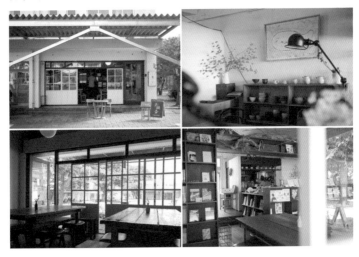

## ②手紙舎 2nd STORY

雑貨店とカフェが融合した手紙舎の旗艦店。
英国から輸入した古いレンガが、差し色的に使われているのが特徴。

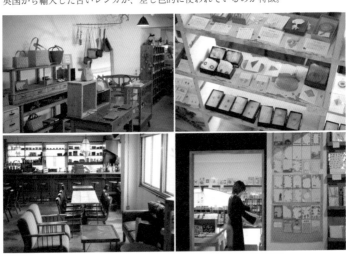

### ③TEGAMISHA ART GALLERY

ガラスの向こう側の階段を降りると、一筋の光が差し込む、白壁の静謐な空間。
床材はユーズドの足場板。

### ④TEGAMISHA TERRACE

広いテラスが特徴のカフェ。
エスプレッソを飲みながら、花や木々が織りなす風景を四季折々楽しめる。

## ⑤TEGAMISHA BREWERY

自家製ビールを醸造する工場と、それを飲めるパブが併設。
ビールに合った食事を楽しむこともできる。

## ⑥TEGAMISHA BOOKSTORE

一冊一冊自分たちで選んだ本だけが並ぶ書店。
ギャラリースペースと、オリジナル商品のコーナーも。

## ⑦手紙舎文箱

元銀行の建物をリノベした、雑貨店とカフェが一体化したスペース。
再生する浅間温泉のメイン通りにある。

## ⑧手紙舎前橋店

かつて栄えたまちなかのアーケード街に面するお店。
目の前の広場では定期的にイベントも開催。

以上が手紙社の全店舗。ちなみに、オフィスは3箇所。ブックストアの横にイベントを運営している編集部のオフィス、アートギャラリーの横にメディアアート事業部（アートと出版）のオフィス、前橋市の郊外に商品管理と発送チームのオフィスがあります。ぼくのデスクはどこにあるかというと、どこにもありません。もちろん、社長室もない。ある日突然、どこかの拠点に現れます。散り散りになっている拠点をひとつにまとめた方が良いかな、と思ったこともありますが、渡り鳥のように1箇所には落ち着かず、色々な場所をぐるぐる回るいまのスタイルは、とても自分に合っていると思っています。

## 3つの柱の効用

受注仕事をやめるのと同時に、本の編集の仕事はほとんどなくなりました。しかし、イベントとお店の運営をしているうちに、行っている作業は、本を編集する作業とまったく同じだな、と気づきました。手紙社の公式サイトにアクセスすると、「手紙社とは」というページに、こう書いてあります。

手紙社は編集チームです。現在、「イベント」「雑貨」「カフェ」を3本柱にして業務を遂行していますが、自分たちの中ではさほど明確な区分をしていません。自分たちが「ワクワクするかも」と感じたサムシングを、自分たちにしかできないやり方で編集し、よりワクワクしてもらえるようなパッケージにしてお披露目する。それが、私たちのしごとです。

本も、イベントも、お店も、編集という作業によってつくられるもの。テーマを決め、材料を集め、加工し、商品化する。ただ、イベントとお店が、本と大きく異なるところがあります。それは、お客様の反応。ぼくは前職で3つの雑誌を立ち上げて編集を行っていましたが、読者の反応というのはあまりわからないものです。アンケートハガキくらいなもの。

一方、イベントとお店は、ライブです。お客様の反応が、肌でわかる。とくにイベントは、1万人以上のお客様が楽しんでくれている様子を目の前で見られるわけで、これは例えば、アーティストが武道館でライブを行うような感覚なのかな、と思っています。ぼくは独立する前にいくつもの職業を経験していますが、このライブ感は、なかなかほかの仕事では味わえない喜び

です。友達同士で仲良く買い物をしている姿、親子でスタンプラリーを楽しんでいる姿、カップルがお気に入りのアーティストのライブを観ている幸福そうな姿を見る喜びは、イベント主催者だからこそ味わえるものです。

イベント、雑貨、カフェという3部門は、それぞれが独立した業務を行いながらも、それぞれが補完関係にあり、有機的に結びついています。例えば、こんなふうに。

① イベントに出店してくれる作り手を探す（イベント部門の業務／第2章参照）

② 出店してくれた作り手がセカンドストーリーで個展を行う（雑貨部門の業務）

③ 個展のテーマに合わせた特別メニューを提供する（カフェ部門の業務）

こんなストーリーもあります。

① ヤギのイラストレーションを描いたチケットをつくる（イベント部門の業務／P120参照）

② チケットのヤギをかたどったクッキーをつくって販売する（カフェ部門の業務）

③ チケットのヤギをかたどったメモ帳をつくって販売する（雑貨部門の業務）

前者のケースは年間を通して行われていることで、セカンドストーリーで個展を行う際は、必ず展示のテーマに合わせた限定メニューをカフェ部門のスタッフが考えます（それに合わせたメニュー表も作成する）。これには、展示を行う作り手がとても喜んでくれ、作り手がご家族や友人とともに、セカンドストーリーで特別メニューを食べている姿を見るのはなんとも嬉しいもの。もちろん、作り手のファンの方にとっても強いコンテンツとなり得るものです。

イベント、雑貨、カフェの３つの要素がそれぞれを補完し（応援し、と言ったほうがいいかもしれません）、手紙社というひとつのストーリーを紡いでゆく。これが、ぼくたちが理想としている姿です。

## 手紙社の〝これから〟

手紙社はこれからどうなっていくのか？　ぼくの頭の中にいくつかアイデアがあるので、それを取り出して、言葉にしてみたいと思います。

まず、事業について。いま、〝手紙社沿線〟の住人の人々が、好きなお店やイベントの情報を

共有できるようなWEBサービスをつくっています。また、ワークショップや表現の学校と呼ばれる講座（紙もの雑貨のつくり方、雑貨店のつくり方など）を行う回数も年々増えてきています。

現状、手紙社の業務の柱はイベント、雑貨、カフェの3つですが、新たな柱となる業務を生み出すことをひとつの目標にしています（強い柱も、いつかは朽ちていく可能性もあるので）。新たな柱は、これまでの業務とまったく関係のないものを持ってくるのではなく、いまの仕事の〝隣〟にあるものが自然と収まるようになるのが理想です。

次に、働き方について。

ぼくたちにとっては作り手との関係が生命線です。最近、「手紙社のローカル化」というのをよくスタッフの前で口にします。北は北海道から南は九州まで、全国の作り手が（現実的には海外の作り手も）手紙社のイベントに参加してくれています。彼ら・彼女たちとのつながりがいちばん大切だし、これからも新しい作り手を開拓し続けることが、手紙社にとってもっとも大切と言ってもいい。この宿命において、各地域にいる作り手と深いコミュニケーションを築くのは、その地域にいるスタッフが行うのがベストです。それを可能にする拠点がつくれないかなと。

いくつかの地域に手紙社があって、スタッフは、どのエリアの手紙社で働いてもいい。場合によっては、「来年は長野の手紙社で働いて、次の年は京都手紙社に行こうかな」とか。鹿児島

出身のスタッフが、「鹿児島に手紙社をつくりませんか?」みたいな提案をしてくれてもいい。どうせなら小さくてもいいからお店もつくり、地域の交流の場所になりながら、新しい作り手を開拓したり、その地域でイベントを開催したりするのもいい。

手紙社の全国展開……ではなくて、手紙社のローカル化。東京の手紙社がそのまま地方に行くのではなく、地方の手紙社はその地域の手紙社になっていく。将棋における「成り」のイメージです。自分の駒が相手の陣地に入ったら、成って（変身して）より強い駒になっていく。

じつは、かつてあった鎌倉店や結城ファクトリーもその第一歩として開設したようなところもあります。昨今、会社側からの転勤命令を下しづらいような世の中になっていますが、逆の考え方で、スタッフ側からの「あの地域で働きたい」という要望を満たせるような制度を実現できたら、働くという行為が新たなステージに進むのではないかと考えています。

続いては、コミュニティについて。手紙社沿線には、4つのコミュニティが育まれる可能性があると考えています。

① スタッフのコミュニティ

② 作り手のコミュニティ

## ③ サポータースタッフのコミュニティ

## ④ お客様のコミュニティ

この4つのコミュニティがうまく混じり合い、結果的に手紙社沿線コミュニティができたらいいな、と考えています。

手紙社ではいま、①のスタッフコミュニティを豊かにするために「部活動」を導入し始めました。学生時代のように、大人になってからもスポーツや文化的活動を一緒に行える仲間がいたら楽しいのではないか、という思いもあります。スタッフから「こんな部活動をつくりたい」と提案してもらい、ぼくがOKを出せば公認部活となり、わずかながらですが、補助金も出します。この部活動に、やがて②、③、④の方々にも参加してもらえるようになったらいいなと。「手紙社の部活動があるから、人生悪くないね」と言ってもらえるような場づくりをしたい。これが願いです。

最後に、作り手との関係について。突き詰めてみると手紙社の仕事は、イラストレーター、陶芸家、ミュージシャンなど、様々なジャンルの作り手たちが輝く舞台を用意することだと思っています。あるときはイベントという舞台であり、あるときは個展という舞台であり、またあ

32

るときは商品開発という舞台もあります。自分たちが敬愛する素晴らしき作り手が輝き、そして、常に新しいチャレンジをしてくれるような舞台をつくり続けること、これが手紙社の使命だと思っています。

かつて、期間限定で手紙舎台湾店をオープンしたことがありますが、正直利益のことはまったく考えておらず、作り手が〝海外〟という新しい舞台に立つためのきっかけになればいいな、という思いからでした。だから、いずれは布博をテキスタイルの本場である北欧で開催したい。ベルリンで紙博をやりたい。パリでもみじ市をやりたい。海外のクリエイティブな都市で、ぼくたちが愛する作り手たちが輝く姿を見てみたいのです。

また、海外の作り手に、手紙社のイベントに参加してほしいという気持ちもあります（実際、少しずつ増えています）。素晴らしき一流の作り手が、世界中から手紙社のイベントに集い、刺激し合い、ものづくりのエネルギーが高まってゆく。そんな舞台を手紙社がつくれたなら最高です。

さて、世界に出る前に、ちょっと話を国内に戻します。作り手にとっての舞台である手紙社のイベントはどのようにつくられているのか？　次の章から、解き明かしていきたいと思います。

手紙社の部活動の様子。上から美術館踏破部、
スケッチ部、夜の映画部。

第2章

手紙社の
イベントの核心

# 手紙社がたどり着いたチームづくりとイベント運営

ひとつのイベントを完遂するまでには、気が遠くなるほどのタスクがあります。手紙社の場合、少数精鋭で行っていることもあり、効率よく進行していくことが不可欠です。二〇〇六年のもみじ市以来、多くのイベントを運営しながら幾度となくトライ＆エラーを繰り返してきましたが、最終的に行き着いたのがいまのスタイル。大切なのは以下の３つです。

① チーム制にし、役割をきちんと分担する

② タスクをすべて洗い出し、細かすぎるスケジュールを立てる

③ 外部のスタッフやサービスに〝依存〟する

一つひとつ、説明していきます。

① チーム制にし、役割をきちんと分担する

集部」と呼ばれています。編集部には大きく以下の3つのチームがあります。

ひと月に一度（以上）のペースで大きなイベントを行っている手紙社のイベントチームは「編

・東京蚤の市チーム

・布博チーム

・紙博チーム

手紙社のイベントプロジェクトは、東京蚤の市、布博、紙博という3つのイベントを中心に回っています。これに合わせて3つのチームをつくり、それぞれのイベントをディレクションしています。よく驚かれるのですが、チームといっても、メンバーはふたり。蚤の市も、布博も、紙博も、年間4回は開催しているので、それぞれふたりのメンバーが、年間4つのイベントをこなしていることになります（実際はほかのスポット的イベントも担当するので、もっと多い）。

手紙社の懐事情もありこの人数でやっているということもあります。人が多いに越したことはないのですが、そうとばかりは言い切れないなぁと思っています。チームのメンバーが多

くなるとコンセンサスを取るのもひと苦労で
すが、コンビだと、仕事がどんどん進みます。
ミーティングの時間を調整するのも楽なので、
より良いイベントをつくるために常に議論をす
る。お互いの手元もよく見えるので、フォロー
しあえる。よく、刑事がコンビで活躍するドラ
マや映画がありますが、まさにあのイメージで
す。刑事コンビには兄貴分と弟分の序列があり
ますが、手紙社のイベントチームも同じ。ふた
りのうち片方がイベントのリーダー（手紙社の
場合、編集長と呼びます）を務め、相方がサブ
リーダーを務めます。

かつては、編集部のすべてのメンバーですべ
てのイベントの業務を行う時期もありました
が、全員が目の前のイベントのことにしか頭が

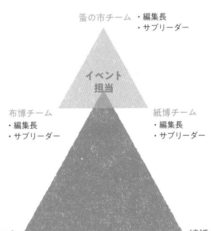

編集部の役割分担

釜の市チーム
・編集長
・サブリーダー

イベント
担当

布博チーム
・編集長
・サブリーダー

紙博チーム
・編集長
・サブリーダー

制作デスク
・レンタル会社、配送会社、
　保健所との渉外
・サポーターの採用
・備品の管理

統括ボス
・すべてのイベントの
　スケジュール管理
・仕事分担の指示出し
・会場探し

回らず、常にギリギリの状態で進行していたので、このスタイルに変えました。布博チームは一年中、布博の業務を行い、布博の出店者とコンタクトを取り、どうしたら布博が良いイベントになるかを日々問い続けます。ちなみに、ひとつのイベントチームに在籍するのは2〜3年。定期的にメンバーをローテーションします。メンバー（特に編集長）が変わると同じイベントでも雰囲気が変わってきます。常にフレッシュで新しいイベントをつくり続けるためには、メンバーのローテーションもまた必要なことだと考えています。

ただ、それなりに規模の大きいイベントを年4回運営するためには、ふたりだけで回せるはずはなく、すべてのイベントをサポートするバックアップのメンバーもいます。編集部の構成を図で表すと、右ページ下の「編集部の役割分担」のようになります。

イベントを行う際、出店者が使用するテーブルや椅子をレンタル業者に借りたり、配送会社の手配をしたり、飲食出店の書類を保健所に提出することが必要になってきますが、すべてのイベントを通じて、これらの取りまとめや渉外を担当するのが制作デスクの仕事。デスクは、サポータースタッフの採用や、ガムテープからトランシーバーまでイベントで使うあらゆる備品の管理も行います。

統括ボスは、編集部全体を俯瞰（ふかん）する役割。例えば、東京蚤の市まで1ヶ月を切ったあたりか

らはタスクが格段に増えてくるので、状況を見ながら布博チームや紙博チームにサポートを依頼します。年間の全イベントのスケジュールを立て、会場を探して押さえるのもボスの役割になります。

イベントの規模が大きくなるにつれ、マンパワーも必要になってくるのですが、各イベントチームのメンバーは2名のまま（コンビのメリットを残しつつ）、今後はバックアップの制作デスクのメンバーを増やして業務を巻き取っていく形が良いのではないかと考えています。

## ② タスクをすべて洗い出し、細かすぎるスケジュールを立てる

P42-43は、ひとつのイベントが出来上がるまでのタスクとスケジュールをまとめた表です。

これだけの分量のタスクをこなすためにいちばん大切なことは、きちんとスケジュールを立てること。〝スケジュール命〟です。何を当たり前のことを、という声が聞こえてきそうですが、すべてのタスクを洗い出し、細かなスケジュールを立て、予定通りに仕事をこなすのは簡単なことではありません。

仕事には〝旬〟があり、その季節にやらなければいけないタスクがあります。最終的に帳尻が合えば良いわけではないのです。ひとつ例を挙げると、タスクの中で「新しい出店者を探す」

という大切な項目があります。これをイベントの1年前にやるか、半年前にやるか、3ヶ月前にやるかによって、イベントの質は大きく変わります。3ヶ月前に声をかけても、人気がある作家さんは（先々の予定が決まっているので）、まず出店してくれません。

例えば、紙博（東京）の本番まで1ヶ月を切ったとします。やらなければいけないことが山ほどある。でも時間がない。気が焦る。そんなとき、2ヶ月後の紙博（福岡）に向けたタスクに時間を費やすのは誰にとっても簡単ではありません。ついつい見て見ないふりをしてしまう。しかし、このときに福岡に向けた仕事も並行してできるかどうかで、勝負が決まります。

だから、ここはある意味機械的にやる。きちんとしたスケジュールを立て、目の前の仕事で手一杯でも、その先のイベントのタスクがその日に入っているなら、必ず時間を取ってやっつける。

編集部のメンバーは、イベントの全体スケジュールのほかに、各自がデイリータスクという表をつくっていて、それを文字通り毎日チェックをすることが義務づけられています。全体スケジュールとデイリータスクを駆使しながら旬の仕事の取りこぼしがないようにする。これがきちんとできているチームは、自然と良い結果を残せます。

とはいえ、各自が抱えている仕事量や能力によって、どうしても旬の仕事を取りこぼす場面

## スケジュール表

# 2019年紙博のスケジュール表

| | 制作物 | ウェブ | 運営 |
|---|---|---|---|
| **2018年** | | | |
| 09月02日 | | | 【東京】新規出店者候補出し投げかけ |
| 09月10日 | | | 【東京】既存出店者にオッジャンジ・声かけ＆申し込みフォーム送付 |
| 10月01日 | | | 【東京】新規出店者最終ジャッジ、声かけ |
| **2019年** | | | |
| 01月15日 | | | 【東京】出店申し込み切り、出店者に一般リリース予告 |
| 01月21日 | 【東京】メインビジュアルのイラスト補出し | 【東京・福岡・台北】開催日一般リリース | 【東京】出店者リスト作成 |
| 02月14日 | 【東京】イラストレーターFIX・デザイナーと打ち合わせ | | 【東京】収支予測表作成 |
| 02月20日 | 【東京】イラストレーターにメインビジュアル依頼 | | 【福岡】会場視察と打ち合わせ |
| 02月28日 | | | 【東京】出店者最終FIX |
| 03月01日 | 【東京】イラストレーターと打ち合わせ（グッズ製作の話も） | | |
| 03月05日 | 【東京】イラスト撮影 | | 【東京】トーク出演者声かけ |
| 03月08日 | 【東京】ポスターとフライヤー発送スケジュールを組む | | |
| 03月12日 | | 【東京】公式サイトアイコン依頼 | 【福岡】福岡宿泊手配・飛行機手配 |
| 03月13日 | 【東京】オリジナル商品案FIX | | 【台北】会場視察と打ち合わせ |
| 03月21日 | | | 【東京】新プロモーション件類決定 |
| 03月22日 | | | |
| 03月25日 | | 【東京】公式サイト出店者アイコン〆切 | |
| 03月26日 | 【東京・福岡・台北】イラスト仕上げ | | |
| 03月28日 | 【東京】オリジナル商品案FIX | | |
| 04月10日 | 【東京】イラスト木型アップ | 【東京】出店者ヘのロゴ素材依頼 | 【福岡】既存出店者に申し込みフォーム送付 |
| 04月12日 | 【東京】イラストアップ | | 【東京】翌年の会場使用申し込み |
| 04月16日 | 【東京】フライヤー・ポスターデザインFIX | | |
| 04月22日 | 【東京】ポスターデザインアップ | | |
| 04月24日 | 【東京】ポスター入稿 | | 【東京】プレスリリース送付 |
| 04月25日 | 【東京】フライヤーデザインアップ | | |
| 04月30日 | 【東京】フライヤー入稿 | 【東京】公式サイトオープン・この日から毎日1本SNS発信！ | |
| 05月01日 | | 【東京】紙ものの大賞・公式サイトオープン | |
| 05月08日 | | | |
| 05月09日 | 【東京】フライヤー入稿 | 【東京】出店者ページロゴ素材回収締め切り | 【東京】会場側と搬入調整会議 |

| 日付 | | | |
|---|---|---|---|
| 05月10日 | [東京] ポスター・フライヤー納品、発送 | | |
| 05月15日 | [東京] オリジナルステズ入稿 | | |
| 05月16日 | [東京] オリジナルパネール・トデザインズ入れ | | |
| 05月20日 | [東京] お客様参加企画案FIX・オリジナルステズ入稿 | [東京] メインビジュアル紹介 | [福岡] 表現の学校・トーク権補出し |
| 05月22日 | | [東京] 出店者ページ入込み売て！ | [東京] 紙もの大賞・ノミネート商品選考会 |
| 05月27日 | [東京] チケット・マップ案FIX | | |
| 05月28日 | [東京] 紙もの大賞・賞状デザインズ入れ、記念ノート製作依頼 | | |
| 05月30日 | [東京] 会場MAPデザインズ入れ | [東京] 出店者ページオープン | [東京] 出店者ガイドライン送付 |
| 05月31日 | [東京] チケットデザインズ入れ | [東京] 紙博スクラップ大募集！ | |
| 06月03日 | [東京] オリジナルパネール→外注 | [東京] 商品カタログページ入込み売て | |
| 06月06日 | [東京] 紙もの大賞・賞状デザインズ入れ | [東京] 商品カタログページ公開・この日より毎日2本SNS発信!! | |
| 06月07日 | [東京] 紙もの大賞・賞状デザインズ入れ | [東京] 連載企画・出店者が教える紙ものレッスン | [東京] 利用内容・荷搬場利用計画書を会場に提出 |
| 06月10日 | | | [東京] 会場レイアウトFIX |
| 06月12日 | [東京] 会場MAPデザインズ入れ | | |
| 06月17日 | [東京] オリジナルパネール納品 | | [東京] 紙もの大賞・最終選考会 |
| 06月20日 | [東京] チケットデザインズアップ | | [東京] 紙もの大賞・ノミネート商品告知 |
| 06月25日 | [東京] オリジナルパネール・ノート納品 | | [東京] レンタル手ブル等変更最終め切 |
| 06月26日 | [東京] 会場MAPデザインズアップ | | |
| 06月28日 | | [東京] 紙もの大賞撮影 | [東京] 紙もの大賞・写真家へ告知 |
| 06月30日 | [東京] チケット入稿 | [福岡] 公式サイトオープン ／ [東京] 商品カタログページ公開・この日から毎日3本SNS発信!!! | |
| 07月01日 | [東京] オリジナルステズ納品 | [東京] 作り物見出し | [東京] 利用ガイドライン返送め切 |
| 07月03日 | [東京] 会場MAP入稿 | [東京] フォトラリー紹介 | [東京] スタッフシフトmtg |
| 07月04日 | [福岡] 台北 イラスト本重アップ | [東京] オリジナル限定ステ・パベノート紹介 | [東京] スタッフシフトFIX |
| 07月06日 | [福岡] 台北 イラスト撮影 | [東京] ラフレター・ポスト紹介 | [東京] 最終案内/バス、搬入許可証送付 |
| 07月07日 | [くりもの] つくりもの・直前説明会 | [東京] 会場マップ公開 | |
| 07月08日 | [福岡] 台北 フライヤー・ポスターデザインズ入れ | [東京] 自分で作れる限定缶バッジ紹介 | |
| 07月09日 | [東京] 紙もの大賞・ノート納品 | [東京] 紙もの大賞発表！ | |
| 07月10日 | | [東京] 限定紙見本帳紹介 | |
| 07月12日 | [東京] 前日搬入・設営 | [東京] ハッキョ1！紙もち紹介 | |
| 07月13日 | [東京] 前日搬入 | [東京] 紙博に来場する各様へのメッセージ | |
| 07月14日 | [東京] 紙博 初日！ | | |
| 07月15日 | [東京] 精華、荷下ろし 最終日！ | | |
| 07月17日 | [福岡] 台北 フライヤー・ポスターデザインズアップ | | |
| 07月19日 | [福岡] 台北 フライヤー・ポスター入稿 | | |

※7月の東京開催の進行を中心に、9月の福岡、11月の台北の準備も並行して行っている

も出てきます。そんなときはどうするか？　大切なのは、取りこぼすより前にSOSを出すこととです。　しかし、これも簡単ではありません。　取りこぼした後にSOSを出すならまだしも、取りこぼしたものを人知れず〝塩漬け〟してしまう人も多い。

よく編集部のメンバーに話をするのですが、「仕事ができる人」というのは「自分の能力を知る人」だとぼくは思っています。これには「自分ができることと、できないことを客観的に知る」という意味が含まれています。そして、むしろ後者の「自分ができないこと＝自分の弱点」を知るということはとても大事で、自分の弱さを知り、それに素直に向き合えば、周りの仲間にSOSを出すことができるのです。もっともいけないのは締め切りを過ぎたタスクを誰にも相談せずに放っておくこと。「自分の仕事だから自分でなんとかします」という正義感は、チームで仕事を進める上ではなんの足しにもならないのです。

## ③外部のスタッフやサービスに〝依存〟する

「社内にデザイナーはいるんですか？」という質問をよく受けますが、手紙社にはデザイナーはいません。イベントにおけるデザインワークは、ほぼ１００％、外部のデザイナーに仕事を依頼しています。　具体的には、イベントごとに、以下の方々にアートディレクションを丸ごと依頼しています。

頼んでいます。

・もみじ市、紙博、イラストレーションフェスティバル→atmosphere ltd.
・東京蚤の市、布博→MOUNTAIN BOOK DESIGN
・手紙社のこどもの日→el oso logos

　グラフィックデザインやエディトリアルデザインの世界において、質の高いデザインを求めようとするのならば、プロのデザイナーに頼む以外の選択肢はありません。そして、プロの中でも、本当に高いクオリティのデザインワークができる人は、国内に100組もいないとぼくは思っています。本当に良いものを求めるならば、その100組の誰かに頼まなければならない。右の3組のデザイナーは、もちろんそのステージにいて、ぼくたちが絶大な信頼を置いている方々です。

　例えば、イベントのポスターやフライヤーをつくる際、今回はイラストでいくか写真でいくか、イラストでいくなら誰に頼むべきか、という段階からデザイナーに相談をして進めていきます。レベルの高いデザイナーとのやりとりは編集者にとってもっとも楽しい仕事のひとつ

で、デザイン案が出てくるたびに訪れるワクワク感は、いつまでたっても変わることがありません。

よく、出てきたデザインにあれこれ注文をつける人がいますが、ぼくはほとんどしません。デザイナーを１００％信頼しているから、ということもあるし、信頼しているデザイナーが１００％良いと思ったものを提出してくれるわけで、そこにあれこれ注文をつけても、その後出てくる改訂版のほうが良いということはほとんどない、ということを経験から知っているからです。

アートディレクション以外にも、外部に依頼している業務があります。

・ポスターとフライヤーの発送→結城ファクトリー
・ＰＯＰや場内掲示の張り物などのデザイン→松田　淳
・メール送信→ブラストメール
・ワークショップの予約→クービック

つい最近まで、ポスターとフライヤーの発送も、編集部のメンバーが自ら行っていました。

いちばん規模が大きい東京蚤の市だと、出店者だけでも２００組以上になるので、なかなかの作業量になります。結城ファクトリーは、茨城県結城市にある手紙社の雑貨部門のひとつで、オリジナル商品の発送を専門にしているチームです。プロであるこのチームに、イベントのプロモーションツールの発送を丸投げしています。実際には社内チームなのですが、イメージとしては外注している感覚です。

松田淳さんという女性に頼んでいるのは、イベント当日に会場に掲示する様々な掲示物（トイレはこちら、とか）や、出店者別の搬入許可証（これだけでもかなりの数になる）などのデザインです。これは、すべてのイベントに共通するものが多く、決まったひとりの方に年間を通して頼むことによって、お互い効率よく仕事を進めることができます。

ブラストメールとクービックは、外部というよりもウェブ上で完結するサービスです。例えばワークショップは、かつてはメールで受け付けてひとりひとり返信していたのですが、クービックという予約システムを導入することで格段に作業量が減り、管理がしやすくなりました。

このように、言ってみれば「自分たち以上の能力（クオリティ、スピード）を持っている人

やサービス」に思い切って依存する、というのもイベントの運営をスムーズに進めていくためには必要なことだと考えています。

時間は有限なので効率よく仕事を行いたい。もちろんこれが大切なのですが、もう少し説明すると、「効率を上げることによって、効率が悪い仕事の時間もきちんと確保したい」ということになります。例えば、新しいイベントを企画する時間や、イベントの中でお客様が喜んでくれる参加企画を議論する時間。つまり、コンテンツを生み出すための時間です。ゼロから何かを生み出すために考えたり議論したりする時間があってこそ、良いイベントができる。それは、効率という言葉では測れない、宝物のような時間なのです。

## 会場をどのように探すか

一年中会場を探している。これが、ぼくたちのリアルです。これまで、公園、河川敷、お寺、公営競技場、百貨店など様々な会場でイベントを開催してきましたが、費用面と借りやすさという軸に絞って会場をポジショニングした表が左になります。コスト面だけを考えると、公園や河川敷など行政が管理している屋外のスペースは魅力的なのですが、実際に使用するまでのハー

ドルはかなり高いです。住民（国民、市民）のための文字通り公共的なスペースなので、ある特定の企業や団体が占有して商行為を行う、というのは基本的には望まれていない使い方なのです。では、どうするか？　住民が喜んでくれて、公園の理念に沿ったイベントならば（例えばスポーツをテーマにした公園ならば、住民にスポーツとの良き接点を与えられるか）、可能性が出てきます。おそらく、実際に会場使用の許可が出るまでには、数え切れないほどの書類を提出し、何度も書き直しをし、時にはイベントの方向転換を迫られることもあります。しかし、自分たちが企画したイベントに地元の住民が楽しそうに参加してくれている姿を見るのは、主催者冥利に

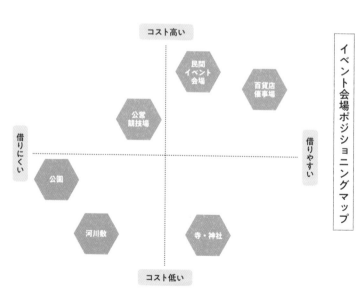

イベント会場ポジショニングマップ

コスト高い

民間イベント会場

百貨店催事場

公営競技場

借りにくい　　　　　　　　　　　借りやすい

公園

河川敷

寺・神社

コスト低い

尽きます。地域の住民にとっても主催者にとっても、みんなが楽しいイベントを企画するという視点も非常に大切です。

そこまで大きなイベントでないのなら、お寺や神社は狙い目です。歴史的にも市やお祭りが開かれていた性格を持っている場所なので、きちんとした手順を踏んでアプローチすれば、門前払い（文字通り）は少ないと思います。桜やイチョウなど立派な木が林立し、風格のある建造物に囲まれた境内は雰囲気もよく、じつはイベント向きの場所なのです。

世の中うまくできているもので、借りやすい場所は、コストがかかります。手紙社には、様々な百貨店からのアプローチがありますが、昨今、通常のテナントビジネスだけでは苦しい百貨店は、イベントスペースの充実化にとても力を入れています。百貨店のイベントというと物産展が頭に浮かびますが、最近では、作り手を中心とした出店型イベントも積極的に行うようになりました。集客がある程度見込めるイベントであれば実現の可能性は高いですが、やはりネックとなるのがコストです。出店者全員から一律の歩合（これがなかなか高い）を要求されるため、主催者としては採算を合わせるのが難しいところです。

民間のイベント会場は、内容にかかわらず（公序良俗に反しなければ）借りるためのハードルは高くないですが、とくに大都市圏の会場は料金が割高です。それでも、イベントを開催す

るための設備が充実していることや、天候にかかわらず室内で安定的に開催できることを考え、いま、手紙社はメインの会場として活用しています。

手紙社がイベント事業を始めるとき、会場としてはまったく想定していなかった場所、それが公営競技場です。つまり、"ギャンブル" を行う場所。当初は、イメージ的にどうかな、と考えていたのですが、いまとなっては、手紙社のイベントを特徴付ける会場のひとつになっています。

競馬場、競輪場などの施設は、トイレや休憩所などの施設が充実していて、気持ちのいい屋外空間と屋根のある空間が両方あり、イベント会場として、とても使いやすいのです。

関西蚤の市の会場はJRA阪神競馬場です。毎年、競馬のレースがある日に、一部を蚤の市の会場として使わせてもらっています。つまり、蚤の市を行っている隣で、馬が走っているわけです。関西蚤の市にやってくるほっこり系女子が人生で初めて馬券を買ってレースを楽しんでいたり、耳に赤鉛筆を挟んだおじさんが、通りがかった蚤の市エリアで買い物をしている様子を見るのは、なんとも微笑ましいものです。

「よし！ あの会場を押さえよう！」

ここまで読んで、早速行動を起こす人もいるかもしれません。しかし、実際に会場にコンタクトを取ると、出端（ではな）をくじかれた感じになるかもしれません。なぜか？ 多くの会場は、土日

は空いていないことが多いのです。イベント主催者にとっては、コスト面よりこちらのほうが頭を痛める問題かもしれません。しかし、会場を押さえなければどれだけ良いコンテンツを揃えてもイベントが成立しないので、なんとかするしかない。大切なのは以下の3つです。

① なるべく早い段階でアプローチする

② 会場担当者と密にコミュニケーションを図る

③ 閑散期を狙う

① なるべく早い段階でアプローチする

手紙社の例でいうと、会場によっては3年前くらいから押さえているところもあります。とくに民間のイベント施設に関しては、会場のキープは年々早くなっている印象で、各会場によって建前のルールみたいなものもあるのですが（例えば、1年前から予約できます、というような）、そうとも言えない部分が多々あるので、「早すぎる」と思う段階からアプローチするのが重要になります。

52

## ② 会場担当者と密にコミュニケーションを図る

先ほど書いたように、建前のルールと実際は異なったりすることが多々あるので、手紙社では複数の会場に毎月のように電話をし、担当者とコミュニケーションをとり、情報を得るようにしています。ロビー活動のようなものですね。

## ③ 閑散期を狙う

盆と正月、つまり、8月と1月はどの会場もイベント閑散期になります（次いで12月）。集客のことを考えると、主催者としてはなかなか決断しにくいシーズンではありますが、まずは会場を押さえやすいこの時期に開催してみる。閑散期なので費用的なところも相談に乗ってくれやすいですし、一度開催の実績を残し、それが良いイベントであれば、会場側も次の開催時には良い時期に使えるよう動いてくれることもあります。

さて、会場を借りるタイミングでイベントのすべてのコンテンツが決まっているかといえば、そんなことはなく、見切り発車で〝投資〟することになります。特に初めてのイベントで大きな会場を借りるときは「もしかしたら大赤字になるかもしれない」という恐怖を抱きながら予約ボタンを押すわけです。

その恐怖を少しでも和らげるために、ぼくたちは初めてのイベントを企画する際、核となる出店者数組にヒアリングをします。「こんなイベントを企画しているのですが、1年後のこの日に開催するとしたら、出店してくれますか?」と。ここで反応が良いようであれば、その時点で会場を押さえます。会場を予約したら、あとは一直線。最高のイベントになることだけをイメージして、ひたすら突っ走るのです。

## イベントの最重要コンテンツとは何か?

イベントをつくる上において、次の3つのうち、もっとも重要な要素はなんでしょうか?

① コンテンツ
② スケジュール管理
③ プロモーション

コンテンツ、スケジュール管理、プロモーションは、イベントをつくる上で、それぞれとて

も大切な要素です。では、この中でもっとも大切なものはどれかといえば、コンテンツということになります。

コンテンツとは何か？　手紙社が主催しているイベントであれば、出店者です。出店者が何よりも大切な要素で、ライブステージやワークショップ、お客様が楽しんでくれるスタンプラリーなどの企画もコンテンツにあたります。

しかし、実際にイベントを運営していくと、コンテンツ第一主義を貫き通すのがなかなか難しい。例えば、手紙社でもよく起こりがちなのが2番目の「スケジュール管理」に振り回されてしまうこと。先に書いたように、イベントを実施するまでには気が遠くなるほどの様々なタスクがあり、それをこなすことにいっぱいいっぱいで、気づけば肝心なコンテンツをおろそかにしていた、ということが起こりがちです。

また、イベントの公式サイトやSNSの更新に時間を取られてしまって、コンテンツづくりを軽んじる、ということもよく起こります。じつはこれには理由があります。

コンテンツというのは、ゼロから何かを産み出すもの。そこにはルールはなく、自らの感性、経験、人脈などあらゆるものを駆使して、ひねり出すもの。よく、産みの苦しみといいますが、まさにそれです。一方でプロモーションなどイベントの進行はある程度やることが決まってい

るので（いわゆるタスク

ですね）、時間をかけなければやっつけられるものが多い。そして、タスクをこなしていると、なんだか仕事をしたような充実感が訪れる。その結果、"苦しいコンテンツづくり"がどんどん置いてけぼりになっていく。

ぼくはよく手紙社というチームをバンドにたとえます。手紙社という名のバンドにおいて、自分たちがつくるイベントは、ライブに等しい。例えば、東京蚤の市は年に2回開催していますが、これはバンドが一年間に同じ会場で2回ライブを行っているようなもので、もし、出店者の顔ぶれが毎回同じで、企画も代わり映えしないものだったら、手紙社バンドは毎回同じ曲しか演奏しない、というのと同じ。

新しいライブ（イベント）を行うときは、みんなが知っているヒット曲（人気のある出店者）は毎回演奏しながらも、新しい曲（新しい出店者）も演奏しなければならない。出店者がいちばんのコンテンツであるイベントにおいては、常に一定の数の新しい出店者に参加してもらうことがまずもって大切なのです。お客様というのは飽きっぽいもの。いくらプロモーションが上手でも、新鮮で強いコンテンツなくしてイベントの成功はありえません。

## 公募はしない

手紙社のイベントの起源をたどると、二〇〇六年のもみじ市にたどり着きます。当時、ぼくとパートナーの渡辺洋子は手紙社を立ち上げる前で、それぞれ別の雑誌の編集部に所属するサラリーマンでした。雑誌で取材した作り手や、自分たちが好きな作り手とお祭りができたら楽しいな、と思って立ち上げたのがもみじ市です。ビジネスにするつもりは毛頭なく、「イベントを主催する」というような感覚もありませんでした。「みんなで何か楽しいことをやろうぜ!」という感じ。

敬愛する作り手ひとりひとりに声をかけ、遠くても会いにいき(主催者3人で小さなジムニーに乗り、和歌山まで行ったことも)、「一緒にやりませんか!」と熱く語る。今日に至るまで、手紙社のイベントにはこのスピリットが宿っています。つまり、自分たちのイベントに心から出てほしい、という人を自分たちで探し、声をかけ、ひとりひとりに交渉する。もみじ市から始まり、東京蚤の市、布博、紙博などイベントは増えましたが、すべてのイベントにおいて、出店者の公募はこれまで一度も行っていません。そしてこのことが、手紙社のイベントを手紙

社のイベントたらしめるもっとも重要な要素であると、ぼくは確信しています。

なぜ、公募制にしないのか？

手紙社の事業は、イベント・雑貨店・カフェの運営という3本柱で成り立っています。例えば、雑貨店におけるコンテンツは、文字通りそこで販売する雑貨です。カフェにおけるコンテンツは食材（メニュー）ということになります。もっとも重要なコンテンツである雑貨や食材を仕入れるのに、公募したりはしませんよね。自分たちが本当に扱いたいものを自分たちで探し、交渉し、仕入れる。自分のお店を最良のものにし、コントロールしようとすれば、それは当たり前のことです。イベントもそれと同じで、最高のイベントをつくろうと思ったら、最重要コンテンツである出店者を自分たちの手と足によって探すというのは、至極当然のことです。自分たちで出店者を探すことの良さはほかにもあって、スタッフは日常的に作り手を探しているので、目利きとしての力が養われていきます。ひとつ例を挙げましょう。これは、2019年（令和元年）のもみじ市に向けて、リーダーの小池伊欧里から全社員に送られた文面です。

新規作家候補出しのお願い

2019年の開催日程・テーマが決まり、出店者からの参加お返事も揃いつつあります。一方で、参加の叶わない作家さんも出てきています。もみじ市の新たな〝元年〟迎えるために、今年も新規作家・お店を発掘して、よりパワーアップしたもみじ市をつくりたいと思います。

つきましては、新規出店者候補出しをお願いいたします。手紙社の中でももっとも出店ハードルを上げているイベントです。手紙社オールスターズとなるもみじ作家候補なので、近年でみなさんが感銘を受けたり、電撃が走った作り手候補を提案していただけると嬉しいです。

手紙社慧眼の総力をあげたいので、部署にかかわらずひとり3組以上の候補出しを、よろしくお願いいたします！

小池伊欧里

このような文面が、すべてのイベントのリーダーから、毎週のようにチャットで回ってきます。スタッフからしてみれば、いつ、どんな指令が来るかわからず、常にアンテナを張っておく必要があります。候補を出すのも競争なので、自分が出そうと思った矢先にほかのスタッフに先に挙げられてしまうこともあり、常に自分のストックを持っている必要もあります。日常的に作り手を探しているというのはこういうことで、スタッフによって、展示会に足しげく通うのが得意な人もいれば、作り手から紹介してもらうのが得意な人もいれば、SNSなどで検索するのが得意な人もいます。

作り手を探すのは楽しい作業でもありますが、こうやって一年中候補出しを続けるのはなかなか簡単なことではなく、「必死で探す」という言い方こそふさわしいと思っています。

手紙社の社員は、この原稿を書いている時点で25人います。先ほどの小池からの指令だと、25人が最低3組の候補を出すので、合計で最低75組の出店者候補が出揃うことになります。この候補の中からリーダーやぼくが最終的にはジャッジメントしていくのですが、最終的に残るのは1割から、多くても2割です。つまり、自分たちが選びに選びぬいた人だけに出店依頼をしています。

## 世界一のネーミングとデザインを

　2012年の東京蚤の市の立ち上げは、手紙社の歴史の中でもっとも大きな転機となった出来事です。あのとき東京蚤の市をやっていなかったら、手紙社はとっくの昔につぶれていたと思います。

　手紙社を立ち上げたのは2008年。メインの事業として取り組んでいた出版事業はぱっとせず、2009年にオープンしたカフェは赤字続き、カフェフェスも事業的に失敗した中で、もみじ市で培ってきたノウハウとカフェフェスの失敗を糧に、イベントをきちんと事業化しようと企画したのが、東京蚤の市です。

選ばれた出店者は、そのことに誇りを持ってイベントに臨んでくれます。自分たちが選びぬいた最高の作り手が、誇りを持ち、本気を出してイベントに関わってくれたなら、それだけで良いイベントになります。先ほど「公募をしないことが手紙社のイベントのもっとも重要な要素である」と書いたのはこういうことです。良いイベントづくりの極意は、ひとことで言うならば、最高の出店者を妥協なく選びぬくこと。これに尽きるのです。

当時、もみじ市のような作り手を集めたイベントは少しずつ増えていましたが、もみじ市を含め、入場料を徴収するイベントはありませんでした。いわゆるフェスのようなエンターテイメント系のイベントならまだしも、〝お買い物〟をメインにしたイベントで入場料を取る習慣はなかったと思います。それまで趣味の延長で行っていたもみじ市は、「赤字にならなければいいや」くらいの気持ちで取り組んでいましたが、イベントをきちんとしたビジネスにするためには、入場料を取ることが不可欠である、と結論づけました。

当時、入場料の金額として出たアイデアは三〇〇円。しかし、この三〇〇円をめぐってギリギリまで議論は続きました。「買い物をするだけなのに入場料を取るなんて」と、お客様がまったく来なかったらどうしようと。一日ごとに気持ちが揺れ動いていたのが昨日のことのように思い出されますが、最終的には「お金を払っても損はしないと思わせるような楽しい空間にしよう」と、入場料制を採用しました。このときはまだ、自分たちの人生にとって大きな決断をしていることに、まったく気づいていませんでした。

フランスやイギリスで行われているような、楽しくて洗練された蚤の市を日本でも行いたい、という思いで立ち上げようとしていたイベントに、ぼくは当初からネーミングを決めていました。東京蚤の市。東京でいちばんの蚤の市、つまり日本でいちばんの蚤の市にするぞ、と

いう意志をこのシンプルな名前に託すことにしました。出店者も何もまったく決まっていない段階から、これだけは決めていました。

イベントのネーミングを考えるとき、ぼくは以下の3つを重視します。

① キャッチーである
② 名は体を表す
③ 世界一に恥じない名前

東京蚤の市、布博、紙博、イラストレーション・フェスティバルは、この法則に従って名付けたタイトルです。とくに③の「世界一に恥じない名前」というのは重要で、新しいイベントを企画するときは、「このジャンルで世界ナンバーワンのイベントにする!」という気持ちで立ち上げます。大風呂敷を広げるわけです。よくスタッフに話すのは、「金メダルを取ろうと思わないと、オリンピックでは金メダルを取れない」ということ。目指すべき山の高さをチームのメンバーで等しく共有するということはとても重要で、ぼくたちがイベントを企画するときは、いちばん高い山を目指す。それを常に意識づけるためにも、イベントのネーミングはと

オリジナリティがあり、美しく、強いフライヤーをつくるために、日々、考えをめぐらせています。この写真は編集部のオフィスの壁面をそのまま撮影したもの。

ても大切です。

もうひとつ、イベントがまだ始まる前から大風呂敷を広げる、というか、背伸びをして行う作業があります。それはデザインワーク。イベントのロゴ、フライヤー、ポスター、公式サイトをつくる際は、質の高い、そして規模の大きいイベントであることを想定させるような、美しく重みのあるデザインワークを目指します。よくイベントのフライヤーにありがちなのが、こぢんまり感が溢れ出ているようなデザイン。「小さなイベントですが、よろしければ来てください」とでも言いたいような。実際、小さなイベントなのかもしれませんが、主催者側が小さくまとまってしまうと、それ以上のものはできません。イベントのネーミングとデザインは、少し背伸びして、大風呂敷を広げて、その大きな風呂敷に合うように自分たちが大きくしていくんだ、という気持ちで決めて行きます。良いネーミングとデザインは、お客様に対してのアピールだけでなく、チームを鼓舞する役割も担っているのです。

# レイアウトを軽んじるな

昨今、全国各地で様々なイベントが行われていますが、主催者目線で見たときに「軽視され

ているな」と感じるのがレイアウトです。同じ出店者を集めたとしても、レイアウト次第で、お客様の楽しさや印象は大きく変わります。例えば、商業施設やレジャー施設を訪れたとき、入った瞬間にワクワクするような場所と、すぐに引き返したくなるような場所がありますが、あれと同じ。会場レイアウトは、お客様をワクワクさせるための、とても大切な要素です。

やってしまいがちなのが、出店者のブースの広さを一律にし、それを碁盤の目のように配置する方法。ぼくたちはこの「ザッツ・展示会スタイル」ではお客様をワクワクさせることはできないと思っています。では、どんなレイアウトが良いのか？　大切なことは以下の3つです。

① **回遊させる**
② **変化をつける**
③ **ランドマークをつくる**

① **回遊させる**

お客様が知らず知らずのうちに会場を回遊しているようであれば、それは良いレイアウトと言えます。そうさせるためにはどうしたら良いか？　回遊という言葉には、直線的、直角的な

イメージはありません。目指すのは、これです。魚が海を回遊するときは、直角に曲がったりはせず、弧を描くように泳ぎますよね。

つまり、直線的な道や、直角に曲がるような場所をなるべくつくらないようにする。例えば、四角形の会場であったら、コーナーに位置する出店者のブースは、会場に対して垂直に配置するのではなく、必ず斜めに曲げる。中心部のブースも斜めに配置するブースを設けることで、お客様の動線として、直線ではなく、なるべく曲線をつくるようにする。クネクネ道だと、「この向こうに何があるのかな?」と思わせる効果がありますし、道に沿って歩いているうちに次から次へとブースが現れて、ワクワクする気持ちになるのです。

ブースを斜めに配置する良さは、歩いているお客様を〝面〟で受けられる、という部分もあります。一般的な展示イベントのレイアウトのように碁盤の目のように配置すると、お客様の進行方向の両サイドにブースが並ぶため、常に真横(視界の外)でブースを認識しないといけなくなり、「見なくてはいけない」という義務感のようなストレスが生じてきます。なんとなく歩いていたらいろんなお店が目の前に現れて楽しい、という状態が理想だと思っています。

## ②変化をつける

人というのは、同じような風景ばかり眺めていると飽きてしまうものです。例えばイベント会場で、同じテントが理路整然と並んでいたら、一見綺麗に見えますが、テントの中に入っている商品も、同じように見えてしまう〝効果〟があります。もみじ市を始めた頃は、出店者のテントを揃えていたこともありましたが、先の理由でやめました。テントも出店者の個性を出す大切な要素なのです。

レイアウトをつくる上において、もうひとつ出店者の個性を尊重するところがあります。それは、ブースの広さです。普通、イベントの出店者ブースの広さは、主催者側が指定することが多いと思います。「3メートル×3メートルがひとコマで、何コマ申し込みますか?」というように。しかし、手紙社のイベントの場合は、基本的に出店者に希望のスペースを申告してもらいます。これはもう様々で、東京蚤の市などの大きな会場で行うイベントの場合は、2メートル×2メートルで申請する人もいれば、10メートル×10メートルという人、中には18メートル×3メートルというとんでもなく細長いスペースを希望する出店者もいます。これら千差万別の希望を限られた空間の中に収めるのはひと苦労なのですが、出店者に〝本気を出してもらう〟ためには必須のことだと思っていて、第1回のもみじ市以降、すべてのイベントに引き継がれている伝統です。

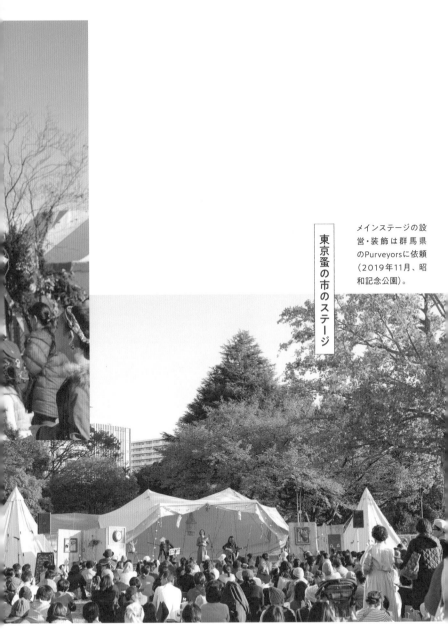

メインステージの設
営・装飾は群馬県
のPurveyorsに依頼
（2019年11月、昭
和記念公園）。

東京蚤の市のステージ

東京蚤の市の入場口

栃木県の hanadocoro
enn が装飾をしてくれ
した入場口（2019 年
11 月、昭和記念公園）。

　　　第 2 章　手紙社のイベントの核心

東京蚤の市の中央広場のランドマーク

待ち合わせの目印
にも、フォトスポット
にもなるランドマー
ク(2019年11月、昭
和記念公園)。

　　　　第2章　手紙社のイベントの核心

イベントの編集長は多くのタスクを抱えていますが、その中でもこのレイアウトづくりは、かなりの時間がかかる大仕事です。様々な大きさのパズルのピースを組み合わせて、お客様が楽しく回遊してくれるレイアウトを目指し、何度も何度もやり直しをします。

バラエティに富んだ大きさのブースを組み合わせる作業は大変ではありますが、良さもあって、並べるだけで空間に変化が生まれます。小さいブースがまとまっているエリアの隣に10メートル四方の大きなブースがあったり、その次にはまた小さいブースが出現したりすることで、お客様を飽きさせず、単純な直線ではなく、変化のある動線が自然に生まれます。

## ③ ランドマークをつくる

大きな会場になると、お客様が自分の現在位置を認識するのが難しい場合もあるので（もちろん、会場マップは配布するのですが）、必ず場内にランドマークを建てるようにしています。

空間に変化をつける役割も担ってくれますし、お客様同士の待ち合わせスポットになったり、フォトスポットにもなります。手紙社のイベントでは必ず、スタンプラリーのようなお客様が参加できる企画を入れ込んでいますが、スタンプスポットがランドマークを兼ねることもあります。限られた空間の中で、出店者ブース以外のスペースをつくるのはもったいないと思われ

## 東京蚤の市のレイアウト

2019年11月、昭和記念公園で開催した東京蚤の市のレイアウト

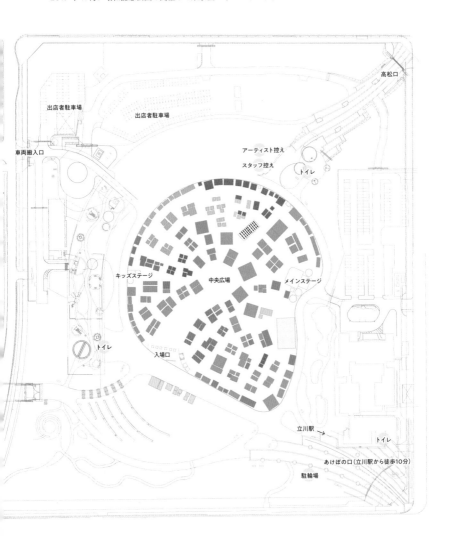

高松口

出店者駐車場

出店者駐車場

車両搬入口

アーティスト控え

スタッフ控え

トイレ

キッズステージ

中央広場

メインステージ

トイレ

入場口

立川駅 →

トイレ

あけぼの口（立川駅から徒歩10分）

駐輪場

るかもしれませんが、こういった余白のあるスペースを確保することも、イベントの会場をワクワクさせる空間にする工夫のひとつだと思っています。

P75は、2019年11月に昭和記念公園で行った東京蚤の市のレイアウトですが、これまでに書いた3つの要素を意識したものになっています。まず、入場口から中央広場に向かうメインストリートが曲線になるように（弧を描くように）出店者を配置しています。普通なら直線にするところですが、こうすることによって「この先には何があるんだろう？」と思わせる効果があります。中央広場には背の高いポールを立てガーランドを飾り、遠くからでもわかるようなランドマークに。じつは、ガーランドはお客様が自由に飾れるようになっていて（空想上の国旗を自由に描いてもらうという企画）、ワークショップの場にもなっています。弧の描くまま、中央広場を越えて道なりに進んでいくと、メインステージへと向かいます。

ブースの大きさは大小様々で、それぞれが一方向ではなく、あちこちの方向を向いていることで直線の道がほとんどなく、お客様が歩いていると自然とお店に遭遇し、回遊するような仕掛けにしています。

先ほど「ブースがあちこちの方向を向いている」と書きましたが、じつはこれには明確な意図があります。このレイアウトを考えるときに「凱旋門でいこう」と思いつき、東京蚤の市の

編集長と共有しました。パリの凱旋門のラウンドアバウト（環状交差点）を模して中央に広場をつくり、そこから放射線状に出店者が並ぶような配置にしようと。よく見ると、それぞれのブースが中央広場に向いているのがわかると思います。

このように、レイアウトをつくるときにテーマを設けるとスタッフ間に共通言語が生まれ、向かうべきゴールもわかりやすく、物語性が出てきます。良いレイアウトというのは物語性があり、図面を見ただけでワクワクするものです。自分たちが集めた素晴らしき出店者を生かすも殺すもレイアウト次第。それくらいの気持ちで取り組みたいものです。

# 大切なお金の話

もみじ市の初期は、「赤字にならなければいいや」という気持ちで取り組んできましたが、スタッフも増え、かかる予算も増え、イベントを事業化しようと思ってからは、「絶対に黒字にする」という気持ちでこれまでやってきました。大切なことは、会場を借りる前の段階できちんとした収支試算表をつくること。先に書いたように、イベントを企画する上でもっとも大切な要素がコンテンツであることに間違いはないのですが、いくら良いコンテンツでも、結果

的に収支が赤字になるようであればやる意味がありません。

収支試算表をつくる際には、まず、支出部門を徹底的に洗い出します。イベントが終わった後に、「予想していた金額より支出がだいぶ多かった」という状況にならないように。例えば、屋内の会場を借りる際、「空調費、電気代、清掃代は、イベント終了後に実費を請求する」というところが多いのですが、それが大体いくらくらいなのかを会場担当者に事前に確認します。空調費などは季節や来場者数によって結構変わってくるので、こちらの来場者数予測も伝えながら、担当者にヒアリングしていきます。

左の表のように、支出部門にはかなりの項目があるので、抑えられるところは抑える、というシビアさも必要です。塵も積もれば山となります。例えば、出店者が多いイベントになると、フライヤーの数もかなりの量になるので（全出店者にフライヤーを配分するので）、印刷費用もそれなりになります。3万部、5万部単位で印刷するとなると、用紙の種類を変えるだけで金額がかなり上下します。良い紙を使いたいけど、ここは妥協して1ランク下の紙を使う、という場面もありますし、どうしても良い紙を使いたいから今回はポスターはつくらないでフライヤーだけ印刷しよう、という選択をしたこともあります。すべての項目において、なるべく正確な見積もりを出し、リアリティのある数字を導き出します。

## 紙博 in 東京　収支項目

### 支出

◎印刷物
フライヤー／ A5 二つ折・コート 110kg
ポスター
会場マップ／ A4 二つ折・コート 110kg
チケット
缶バッジ台紙
フォトラリーパネル
紙ずもうコマ
紙もの大賞 POP

◎イラスト費
メインビジュアルイラスト
マステロイヤリティー
ノートロイヤリティー
缶バッジロイヤリティー

◎デザイン費
フライヤー
ポスター
会場マップ
チケット
公式サイト
紙ずもうコマ
フォトラリープレゼント用シール
フォトラリーパネル
紙もの大賞賞状
紙もの大賞 POP
出店者目印

◎撮影費
メインビジュアル
会場記録写真
紙の大賞ノミネート商品

◎トークショー出演料
7 人分

◎会場使用料
3 日間
時間外使用料
電気代
レンタルテーブル・椅子
ゴミ回収費

◎装飾
入場口（出店者へ依頼）
ステージ（出店者へ依頼）

◎お客様参加企画
紙見本帳用紙
紙見本帳製作用ドリルパンチ
紙見本帳製作用リング
裏表紙
フォトラリー景品シール
紙ずもう星取表

◎食事・交通費
懇親会
スタッフ昼食代
スタッフお菓子
スタッフ用ドリンク
ガソリン代

◎紙もの大賞関係
審査員ギャランティ
賞状レーザーカット代
副賞ノート製作費
額縁製作代
委託商品仕入れ代

◎オリジナル商品
マスキングテープ製作費
ツバメノート製作費

◎その他
ガムテープなど備品
保険料
予備費

支出合計金額＝ A

### 収入

◎イベント売り上げ
入場料
出店料

◎立て替え系
レンタルテーブル・椅子
懇親会
ゴミ回収

◎物販
缶バッジ
オリジナルマスキングテープ
オリジナルツバメノート
紙見本帳
紙の大賞委託販売

収入合計金額＝ B

粗利益 ＝B-A

続いては、収入予測。手紙社のイベントの収入部門は、基本的に入場料と出店料の2科目からなっています。いずれの場合も、指針となるのは出店者数です。

まずは入場者数。すべてのイベントにおいて、入場者数の指針としている方程式があります。

「出店者数×100人＝最低目標入場者数」（土日2日間の合計来場者数）

つまり、50組の出店者が参加するイベントであれば、5000人（50組×100人）が目標入場者数。これを最低の目標とし、イベントによって係数を変えていきます。例えば、紙博であれば「出店者数×130人＝目標入場者数」。東京蚤の市の場合は「出店者数×150人＝目標入場者数」というふうに。係数は違えど、出店者の数と来場者の数が比例するのは、どのイベントにおいても同じ。入場者数の予測をしたり目標を設定する際には頼りになる方程式だと考えています。ちなみに、初めて行うイベントの場合は、1組あたり100人の最低目標人数を設定します。

続いては出店料。手紙社のすべてのイベントにおいて、一律の出店料を設定しています。

売上金額×20％＝出店料

つまり、出店者の売上総額の20％にあたる出店料を納めていただいています。これ以外のスペース料などは一切かかりません。よく驚かれるのが、「出店者によって出店料がまったく違うの？」ということ。まさにそうです。ブースの広さが同じ出店者でも出店料が異なりますし、小さいブースの出店者のほうが大きいブースの出店者よりも出店料が多かった、ということもよくあります。なぜこのような方法をとっているかというと、この理由もまた、もみじ市の始まりに遡ります。

もみじ市を始めるとき、自分たちの周りにいる様々なジャンルの作り手に参加してほしい、という思いがありました。陶芸家もいれば、農家もいれば、ひとりで本をつくっている女の子もいる。売り上げがある程度見込める人もいれば、商品がひとつしかなくてどう考えてもたいした売り上げが立たない人もいる。とくに後者の方にも参加してほしいと思ったときに、スペースを基準とした一律の出店料を設定するより、売り上げに応じたそれを払ってもらったほうがリスクが少ないだろうと考えた結果なのです。

たいした展望もなく決めたこの出店料形式ですが、いまとなっては手紙社の財産になってい

ます。ひとつは、(レイアウトの章でも書きましたが)出店者が自由にスペースを設定できること。巷のイベントだと普通、面積によって出店料が変わるので、出店者としてはどうしてもコストとの兼ね合いでブースの広さを決めますが、手紙社のイベントの場合は費用を気にせず、自分たちの希望で広さを決められるので、自由で個性的なブースが出来上がります。

もうひとつは、実質的な話です。出店料を売上のパーセンテージで決めているということは、出店者がたくさん売れれば、主催者にもたくさん出店料が入ってくるということになります。つまり、たくさん売れれば、両者が嬉しい。逆に売れなければ、両者が悲しい(?)。出店者の売り上げをアップさせるためには入場者数を増やすことも必須で、結局はお互いのために一致団結して頑張ろう! という空気が生まれてきます。ぼくはこれも、出店料をパーセンテージ制にしたことがもたらす良さだと思っています。

さて、出店料の予測を立てる際も、出店者数をベースに考えます。これまでのイベントの1出店者あたりの平均出店料をベースに数字を出していきます。2017年、紙博を立ち上げるときは、布博の数字をベースに予測を立てました。"紙"は"布"よりも単価が低いので80%の係数をかけ、さらに初めてのイベントで入場者が布博より2割少ないと予想し80%の係数をかけて、全体で布博の64%の平均出店料を収入予測の表に入れ込みました。

つまり、初めてのイベントを行う際は、出店者数を想定し、1組あたり100人の入場者を想定し、1組あたりの出店料の予測値をはじき出し、全体の収支予測を立てます。これでマイナスになるようだったり、トントンの数字になるようであれば、このイベントは成立しない、という判断になります（企画段階でボツになったイベントもたくさんあります）。

ちなみに、第1回の紙博のときは、1出店者あたりの入場者数も、1出店者あたりの平均売り上げも布博を上回る結果となり、嬉しい誤算となりました。一方で、予測を下回ることもあり、そうなると2回目以降、イベントを続けるための推進力は弱まってきます。実際に、1回こっきりで終わったイベントもいくつかあります。残念ではありますが、大きなやけどにならないうちに立ち止まったり、撤退することも時には必要です。

ただ、プロローグ（P2）で書いたカフェフェスのときのように、1回目は大赤字だったけど、その後続けたイベントもあります。このときは、「収支の項目を改善すれば黒字になるのではないか」という思いと、「何せ楽しかったからもう一度やりたい」という思いが交錯し、2回目以降の開催に踏み切りました。つまるところ、成功するか失敗するかは神のみぞ知る、というところはあるのですが、お金と気持ち、この両者が＋（プラス）にならないと、イベントの成功はありえない、と思っています。

さて、ここからは余談です。出店料の話にまつわりよく聞かれるのが、「出店料はどのように徴収しているんですか？ 集中レジ？」という質問。「いえ、それぞれの出店者の自己申告制で、最後に徴収します」と、ぼくの答え。すると、「えっ？」と顔がひきつる人も何人か。そう、出店料を徴収するにあたり、ぼくたち主催者が集中レジをつくることはありませんし、各ブースの詳細な売り上げデータを提出せよ、みたいなことも一切求めません。これには理由があります。

集中レジにしない理由は、手紙社のイベントは作り手と使い手のコミュニケーションの場でありたいからです。作り手に直接お金を払い、作り手から直接手渡された作品は、大切さの度合いがまるで違います。例えば陶芸家から直接買った器を食卓で使うとき、作り手からその器を直接購入したときの物語が、その器に宿っているのです。これは、毎日ぼく自身が感じていることです。

自己申告制にしている理由は簡単で、信頼をしているからです。すべての出店者の売り上げをネットワークで管理して主催者が常にチェックできるように……みたいなのは、お互い手間とお金がかかるだけ、と考えています。出店料をごまかしている出店者がいるかも？ なんてことはこれまで一度も考えたことはありませんし、キリのいい数字の出店料を見ると、むしろ

多めに払ってくれているのではないか、という逆疑惑（？）を抱いたりします。もちろん、お金がすべてではないのですが、出店者が1円でも多く稼いでくれたらぼくたちも嬉しいし、逆に、出店料を納めるときに「今回は少なくてすみません」と言ってくれる方もいるのですが、そんなときは「いえいえ、ぼくたちも、もっと人を集めて、もっとアピールできるようにします」と申し訳ない気持ちになります。出店者のみなさんとは一心同体なので、みんなが楽しいように、かつ、みんなが稼げるようにしていくことが、イベントを続けていくには大切なことだと思っています。

## プロモーションにおいて、もっとも有効な武器は何か？

公式サイト、SNS、フライヤー、ポスター。手紙社がイベントのプロモーションで使うツールはこの4つくらい。メインとなるのは公式サイトとSNSです。フライヤーとポスターについては、これ自体に直接的な宣伝効果があるとはあまり考えていません。なぜなら、お客様（候補）にリーチするためには、現在のところ、SNSに敵うものはないからです。では、なぜつくるのか？　これには明確な理由があって、出店者のテンションを上げるためです。「今回は

これだけ力を入れてフライヤーとポスターをつくりました。ぜひ、盛り上げていきましょう！」という主催者からのラブレターのようなものです。もちろん、出店者の方々も自分のお客様にフライヤーを配布してくれるわけですが、そのときに、「こんなにすごいイベントに出るんだぜ！」と誇らしく思ってほしい。それにふさわしいフライヤーとポスターをつくりたい。そう考えながら、ビジュアルのアイデアをひねり出しています。

SNSに敵うものはない……。イベントのプロモーションを行うにあたり、現状は、これが正論です。手紙社のインスタグラムにはこの原稿を書いている時点で20万人のフォロワーがいますが、イベントが近づくにつれ、「これでもか！」というくらい投稿回数を増やしていきます。

一方、ツイッターのフォロワー数は5万7000人。インスタグラムに比べればだいぶ数が少ないですが、どれだけリーチするか、というテーマで考えていくと、ちょっと様相が異なってきます。ツイッターは元来、シェア（リツイート）文化が備わっているSNSです。災害時などにも活躍しますよね。一方でインスタは本来ビジュアルを投稿するSNSであり、シェアを目的としていません（ぼくはブランディングSNSだと思っています）。例えば、ツイッターの投稿が、それぞれ1万人のフォロワーを持つユーザー10人にリツイートされたとしたら、10万人のユーザーにリーチすることになります。手紙社のアカウントでは、インスタのフォロ

ワー数のほうが圧倒的に多いわけですが、感覚的にはツイッターのほうでも同じくらい、もしくはそれ以上リーチしている気がします。

手紙社ではいま、このインスタとツイッターにフェイスブックを加えた3つのSNSをイベントプロモーションの柱にしています。本番2ヶ月前くらいから、それぞれ、毎日数本の投稿をしていきます。この作業だけでもなかなかの手間になるのですが、たくさんのお客様に来場してもらうためにはここが生命線なので、SNS更新担当を決め、確実に発信できるよう、スケジュールを前もって決めて取り組んでいます。

ただ、SNSの反応は、近年だんだん落ちているように感じています。数年前に比べ、個人のアカウントも企業のアカウントも飛躍的に増え、生活者が〝フォローしなければいけない〟アカウントも増え、手紙社のSNSばかりに注目してくれなくなっているのです。以前は、投稿すれば、手に取るように反響を感じられましたが、いまは、ただ投稿しているだけでは、かつてのような手応えはありません。では、どうしたらいいか？　ここでもキーワードになるのが、出店者です。

これまで手紙社では、SNSを用いて「とにかく自分たちで数多くイベントの情報を発信す

る」という部分に重きを置いていましたが、最近では「いかに出店者に発信してもらうか」と

いう方向にシフトしています。「自分が参加するイベントなのだから、出店者も普通に発信するのでは?」と思われる方もいると思いますが、そうでもありません。そもそも、手紙社のイベントに出店する作り手やお店の方々は個人で活動されている方がほとんどなので、日常的に多忙です。手紙社が選びに選びぬいている方々なので、彼ら・彼女たちの本業は商品をつくることなので、なかなかSNSの発信まで手が回らない、という方が多いのです。そんな出店者にSNSで積極的に発信してもらうためには、どうしたらいいでしょうか?

手紙社ではいつも、出店者に向けた「出店ガイドライン」というA4・20ページくらいの書類を配ります。これは、搬入時間、搬入経路、ゴミの出し方、荷物発送の手順など、出店時におけるあらゆるルールが記載されたハンドブックです。これとは別に、「プロモーションガイドライン」というものをつくり、配布したこともありました。SNSの活用の仕方やシェアの方法、タイミングなどを明記したものです。それと同時に、出店者全員に、「とにかくSNSを発信してほしい」というお願いのメールを毎回送っています。

しかし人間、"お願い"程度では動いてくれないのです。初めてのお願いならともかく、毎度のお願いには、みな、慣れてしまうもの。「またいつもの話か」と、スルーされてしまいます。

88

なので、毎回、手を替え品を替え、出店者の心に響かせるべく、重い腰を上げさせるべく、情熱と切迫感が伝わる内容のメールを送っています。左は、2018年11月に京王閣で開催した東京蚤の市の直前に、ぼくが出店者全員に送ったメールです（原文そのまま）。

菅原わと様

───────────

こんにちは。
手紙社の代表を務めております北島勲です。

初めてご連絡させていただく方もいらっしゃると思います。
東京蚤の市にご参加いただけること、この場を借りて、御礼申し上げます。

早いもので2018年も残り2ヶ月となりました。
そして、秋の東京蚤の市まで、あと10日です！

実は、今回の東京蚤の市には、大きなテーマを持って臨んでおります。

ご存知の通り、東京蚤の市は、2012年の立ち上げ以来、春（5月）と秋（11月）の2回開催しております。

今年5月の回では、3万7000人のお客様にお越しいただきました。

春の方が季節から来場者数が多いのはある意味当然のことで、

一方、秋の回の動員数はこれまでの歴史で、以下のようになっております。

2012年11月第2回…1万754人
2013年11月第4回…1万1034人
2014年11月第6回…2万837人
2015年11月第8回…1万9300人
2016年11月第10回…2万6096人
2017年11月第12回…2万7651人

そうなのです！　実は、秋の回は3万人の大台に乗ったことが、いまだかつてないのです。

先ほど、「大きなテーマ」と書いたのは、まさにこれです。

めざせ、3万人！

当然のこととして、来場者が増えれば、出店者のみなさまの売上も上がります！

（データにきっちりと出ています）。

そのためにはどうしたらいいか？

そう、「一致団結SNS大作戦」を行いたいと思います！

イベントを主催して12年、北島勲51歳（A型、ひつじ年、乙女座）、自信を持って言えるのは、

「出店者のみなさまの情報発信にかなうプロモーションは存在しない！」

ということです。

どれだけフライヤーを配っても、広告を出しても、

少なくとも手紙社のイベントにおいて、出店者のみなさまのプロモーションより

効果のある方法は見当たりません。

東京蚤の市の出店者は、200店を超えます。

この数のみなさまが、本気で情報発信をすれば、これはもう、どえらいパワーになります。

改めてお願いです。

ぜひ、情報発信のラストスパートをお願いできないでしょうか。

インスタグラム、フェイスブック、ツイッターなどのSNSを使っていただき、

例えば、ツイッターで「東京蚤の市」というワードを入れてツイートしてくれたら、

手紙社のアカウントでもれなくリツイートさせていただきます。

手紙社が発信する情報に関しても、是非とも、リツイート＆シェアをお願いできましたら幸い

余談ですが、今年、東京蚤の市のリーダーを務めてきた富永琴美が、11月の東京蚤の市、12月の関西蚤の市をもって、蚤の市プロジェクトから一旦卒業します。

（手紙社からいなくなるわけではないので、ことみファンの皆さん、ご安心ください・笑）

有終の美を飾らせてあげたいという親心も、正直あったりします。

みなさま、是非、富永リーダーのもと、最高の東京蚤の市にしようではありませんか！

最後に、みんなで一意団結するために、エールを送りましょう！

え？　誰に？

もちろん、東京蚤の市を作り上げている自分たち自身に！

私がこのあと、「めざせ！」と言いますので、みなさんはそれに続いて、「3万人！」と叫んでくださいね。

です。

行きますよ。

めざせ!!!

（さんまんにーん!!!）

いやあ、素晴らしい！　さすが日本一のイベント（本気で思っています）を一緒に作ってくださるみなさまです！

来場してくださるお客様に「人生に東京蚤の市があってよかった」と言ってもらえるようなイベントにできたらと願っています。

どうか、みなさまのお力を貸してください。

10日後、美しき黄葉の京王閣で（希望）、晴天の京王閣で（さらに強い希望）、お会いできることを楽しみにしています。

長文にお付き合いいただきありがとうございました。

改めまして、東京蚤の市にご参加いただけること、心より感謝申し上げます。

本当にありがとうございます。

2018年10月好日

手紙社

北島勲

───────────

単なるお願いだとなかなか聞いてもらえないので、みんなで共通の目標を掲げ、その目標を達成するために突っ走ろうというメッセージ。そのためにはみんなの情報発信が不可欠ですよと。結果的には3万6000人のお客様が来場してくれて、見事に目標達成。11月の東京蚤の市としては、大幅な記録更新となりました。

メールの文中に「手紙社のイベントにおいて、出店者のみなさまのプロモーションより効果のある方法は見当たりません」という一節がありますが、これが真実であり、プロモーショ

ンの本質が詰まっています。200店舗の出店者が一斉に東京蚤の市に関する投稿をしてくれたら、とてつもないパワーを持ってきます。それぞれが1万人のフォロワーを持っていたら、200万人にリーチすることになり、それぞれのフォロワーが10人にシェアしてくれたら、2000万人にリーチすることになります。この単位のリーチを手紙社が単独で達成することは不可能です。しかし、出店者が本気でプロモーションに取り組んでくれたら、現実的な話になってくるのです（しかも、出店者にそもそも興味があるフォロワーにリーチするので、エンゲージメントが強い）。

多くの出店者が本気を出してSNSを更新しだすと、「あれ、タイムラインに東京蚤の市の投稿が増えてきているな」と多くのユーザーが思うことになり、渦のようなものが起きてきます。最初はなんとなしに眺めていたけれど、たくさんの投稿が流れてくるにつれ、「これは行くべきイベントなのかもしれないな」と思うようになります。イベント直前に「タイムラインが東京蚤の市だらけでうざい」というようなツイートをよく見かけますが、こうなったらしめたものです。相当な数のユーザーにリーチしているという証明だと、ぼくは思っています。

結論。イベントプロモーションにおいて、もっとも有効な武器は何か、フライヤーでもなく、SNSでもなく、出店者です。彼ら・彼女たちがSNSにせよ、フライヤーにせよ、本気でプ

ロモーションに取り組んでくれたら、それに敵うものはありません。イベントの最重要コンテンツである出店者が、プロモーションにおいても最強の武器である。　手紙社のイベントは、出店者を中心に回っているのです。

## 東京蚤の市インスタクイズ

出店者を巻き込んだプロモーションの例。公式インスタグラムのストーリーに東京蚤の市の出店者が出演。蚤の市で販売する商品にまつわるクイズを出題してもらった。お客様は正解を自分のインスタアカウントに投稿。正解者の中から抽選でプレゼントを進呈。

# 第3章 イベント成功のためのアイデア

手紙社のイベントはどのように成立しているのか？　始まりのきっかけは？　成功の秘訣は？　よく聞かれることですが真剣に答えたことがない、というのが本音（ごめんなさい）。これからイベントを主催するみなさんにとって少しでも参考になればと願いながら、"本音"でまとめてみました。

## もみじ市

手紙社のすべてのイベントは、もみじ市から生まれたと言っても過言ではありません。東京蚤の市、布博、紙博などすべてのイベントが、もみじ市のエッセンスからスピンオフして生まれたものと言ってよく、これらのイベントにとってもみじ市は、いまも、学ぶべきメンターであり続けています。

### ① 始まり

2006年、ぼくとパートナーの渡辺洋子、友人の増田千夏（現在はフリーで活動）の3人で立ち上げたイベント。当時は3人とも別の会社に勤務するサラリーマンで、いわば "遊び"

が始まり。とはいえ、やっているうちにどんどん楽しくなり、本業よりも一所懸命取り組んでいた、というのが実情。

当時、ぼくと渡辺はそれぞれ別の雑誌の編集をしていて、取材で知り合った魅力的な作り手たちと何か楽しいことをやりたいね、と思ったのがきっかけ。陶芸家、写真家、イラストレーター、料理家、音楽家、パン屋など、様々なジャンルの人が周りにいたので、どうせならみんな集めようかと。当時、手仕事の作り手を集めたクラフトフェアはあったが、多ジャンルの作り手（とくに音楽とフードを絡ませたもの）を集めたイベントはほとんどなかった。

## ② 目指したこと
・作り手と使い手が作品を通して直接コミュニケーションできる場所
・ものづくりを愛する人たちの出会いの場所
・多ジャンルの作り手を主役とした大人の文化祭

## ③ コンテンツの3本柱
・作り手

もみじ市の3本柱

作り手

フード

ライブ

- ・ライブ
- ・フード

立ち上げ時はこの3つを意識。これに少しずつコンテンツが肉づけされていき、東京蚤の市へ引き継がれていく。

## ④成功のポイント

- ・自分たちが敬愛する作り手に声をかけ、会いにいき、自分たちの手で出店者を集めたこと（公募制にしなかったこと）
- ・作り手の出店をメインに、ライブとフードを絡ませたコンテンツが新鮮だったこと
- ・当時黎明期だったブログを使い、自分たちの主観で、全出店者を紹介した原稿を書いたこと（いまでは当たり前ですが、当時は誰もやっていなかった）
- ・主催者の暑苦しいほどの情熱にほだされて、出店者が「おらがイベント」という気持ちを持ってくれ、主催者と出店者が一体となったイベントになったこと
- ・毎年イベントのテーマを決め、それに合わせた新商品を出店者に発表してもらっているこ

と。2016年からは「FLOWER」「ROUND」「DISCOVERY」「YEARS」としりとり方式で変遷。テーマに合わせて作品をつくるのは簡単ではないが、作り手にとってチャレンジの場になっていると思う

## ⑤イベント内ヒット企画

【手紙の木】もみじ市の会場にいる誰かに向けて手紙を書き、それを大きな木に貼り付けておく。後から来たお客様はそこから一通だけもらい、その人もまた、自分で書いた手紙を貼り付けておく。見知らぬ人同士の出会いのきっかけをつくりたかった。実際、手紙の木を通して知り合い、翌年のもみじ市に一緒に来てくれた人たちも

【パレード】ライブを行うアーティストが楽器を持って場内をパレード。出店者やお客様も後からついて来て、イベントのクライマックスを飾った

【もみくじ】2011年、「末広がり」というテーマの会に、場内に末広がり神社が出現。ニシワキタダシさんのイラストとテキストによる、おみくじならぬ「もみくじ」を企画

【スタンプラリー・フォトスポット】東京蚤の市以降、すべてのイベントで定番となったこれらふたつのお客様参加企画も、もみじ市で生まれたもの

## ⑥ 挫折の記憶

・台風や大雨で中止になったことが数回。準備をしてくれた出店者に申し訳なく、そのたびにイベント継続を悩む。実際、2012年には一度お休みをして、開催しなかった（続けるかどうか真剣に悩んだ）。2019年には、台風により初の2日間とも中止を経験（翌月曜日に、規模を縮小し、会場を変えて代替開催）

・主催者も出店者も、もみじ市というイベントに思い入れが強すぎて、「もみじ市は規模を大きくするべきではない」「もみじ市を卒業したい（出店しない）」という話が出るたびに落ち込んだことが初期にはよくあった

## ⑦ 出店者数と来場者数

・第1回もみじ市（2006年11月4日〜5日）

【出店者数】20組

【来場者数】600人（2日間）

【会場】ギャラリー・森のテラス（東京都調布市）

・第2回もみじ市（2007年4月7日〜8日／当時は「花市」というタイトルで開催）

【会場】泉龍寺（東京都狛江市）

【来場者数】2500人（2日間）

【出店者数】36組

・第3回もみじ市（2007年10月28日／台風のため1日のみの開催）

【会場】泉龍寺（東京都狛江市）

【来場者数】4200人

【出店者数】52組

・第4回もみじ市（2008年4月26日〜27日／当時は「花市」というタイトルで開催）

【会場】泉龍寺（東京都狛江市）

【来場者数】4500人（2日間）

【出店者数】45組

・第5回もみじ市（2008年10月25日〜26日）

【出店者数】　67組

【来場者数】‥6800人（2日間）

【会場】　多摩川河川敷（東京都狛江市）

・第6回もみじ市（2009年10月10日〜11日）

【出店者数】　79組

【来場者数】　8000人（2日間）

【会場】　多摩川河川敷（東京都狛江市）

・第7回もみじ市（2010年10月23日〜24日）

【出店者数】　98組

【来場者数】　1万人（2日間）

【会場】　多摩川河川敷（東京都調布市）

・第8回もみじ市（2011年10月15日〜16日／15日は台風のため手紙舎本店でミニもみじ市を開催）

【会場】多摩川河川敷（東京都調布市）

【来場者数】8000人（2日間）

【出店者数】92組

・第9回もみじ市（2013年10月19日〜20日

【会場】多摩川河川敷、東京オーヴァル京王閣（東京都調布市）

【来場者数】1万2000人（2日間）

【出店者数】125組

・第10回もみじ市（2014年9月27日〜28日）

【会場】多摩川河川敷（東京都調布市）

【来場者数】1万3000人（2日間）

【出店者数】100組

・第11回もみじ市（2015年9月26日〜27日）
【出店者数】117組
【来場者数】1万2000人（2日間）
【会場】東京オーヴァル京王閣（東京都調布市）

・第12回もみじ市（2016年9月17日〜18日）
【出店者数】109組
【来場者数】1万5000人（2日間）
【会場】多摩川河川敷（東京都調布市）

・第13回もみじ市（2017年10月14日〜15日）
【出店者数】109組
【来場者数】1万3000人（2日間）
【会場】多摩川河川敷（東京都調布市）

・第14回もみじ市（2018年10月13日〜14日）

【出店者数】 101組

【来場者数】 1万5000人（2日間）

【会場】 東京オーヴァル京王閣（東京都調布市）

・第15回もみじ市（2019年10月14日／台風のため1日のみの開催）

【出店者数】 53組

【来場者数】 5000人

【会場】 神代団地（東京都調布市）

## ⑧今後の課題と展望

　手紙社の魂と呼ぶにふさわしいイベント。一年に一度、もみじ市のときだけは、ひと組ひと組になるべく会いにいき、取材をし、原稿を書き、出店者とじっくり向き合う。採算を考えるととても合わないけれど、それも含めて、大切なことを思い出させるものであり続けていると思う。何よりも、続けていくことが使命だと思っている。

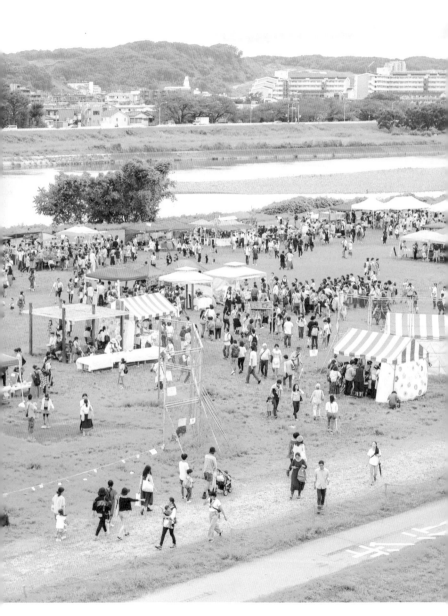

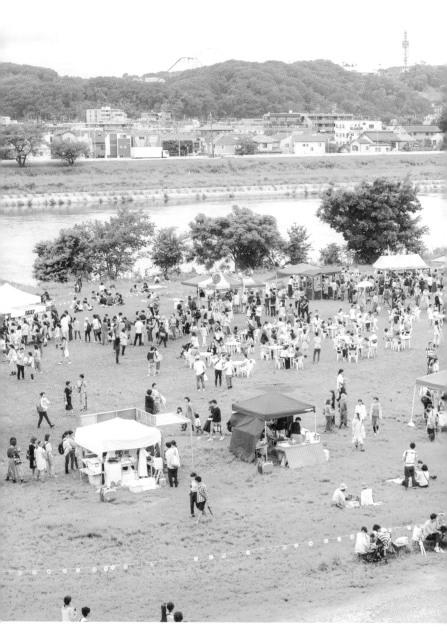

手紙の木、パレードなど、お
客様にも参加してもらうコンテ
ンツがあると、イベントは盛
り上がる。出店者の店構え、
ディスプレイのレベルが高いの
も、もみじ市の特徴。

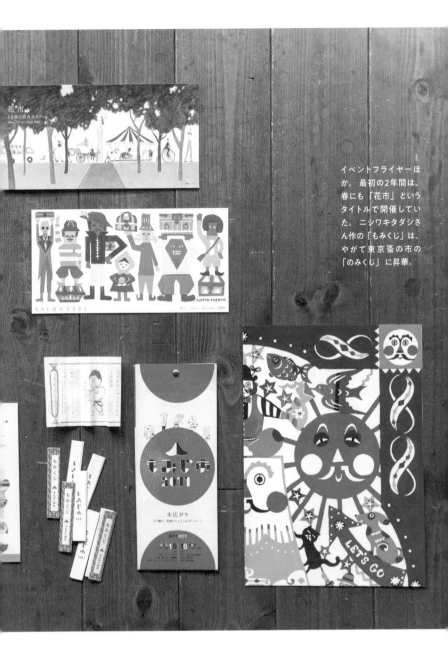

イベントフライヤーほ
か。最初の2年間は、
春にも「花市」という
タイトルで開催してい
た。ニシワキタダシさ
ん作の「もみくじ」は、
やがて東京蚤の市の
「のみくじ」に昇華。

左上は "ROUND"（円）というテーマのときにお客様にランダムに配布したもの。片割れを持っている人を会場内で見つけたコンビに（これぞ円結び）プレゼントを進呈。

もみじ市本番の1ヶ月前に
行う決起大会。社内スタッフのほか、出店者とサポートスタッフが参加。参加してくれた出店者へスタッフからメッセージを渡している。小さなことだけれども、ずっと大切にして行きたい。

チケット

さまざまなイベントのチ
ケットを抜粋して、並
べてみました。シール
や定規、ボールペン
など、チケットとして
の役割が終わった後も
使ってもらえたら嬉しい
な、という思いで毎回
アイデアをひねり出し
ています。

# 東京蚤の市

２００店舗以上の出店、５万人以上の来場者を集める手紙社最大のイベント。東京でいちばん、つまり日本でいちばんの蚤の市にしようと取り組んできましたが、ここまでの規模になるとは自分たちもまったく予想していませんでした。前の回よりも面白く、前の回よりも多くの出店者を、と続けてきた結果がこうなったのだと思います。

## ① 始まり

当時、古道具や古家具に〝ハマって〟いて、お店めぐりや骨董市めぐりをしていたが、自分たちの世代や感性に合った〝市〟があってもいいのではないか、という思いで企画。好きな古道具店や古書店に片っ端から連絡して出店依頼をした。

会場は、地元調布市の京王閣。「競輪場でイベントをやるの？ 本気？」と、多くの人に言われた。じつは自分たちも最初はまったく想定していなかったが、一歩場内に足を踏み入れた瞬間、そのレトロな雰囲気に一目惚れしてしまった。後に、阪神競馬場で関西蚤の市を開催す

るF，になるが、「東京が競輪場なら、関西は競馬場でやろう」と半分冗談で口にしたのが現実になった。「イギリスでは競馬場で蚤の市をやるのが普通だよ」と友人が教えてくれたのは、だいぶ後の話。

## ②目指したこと
・イギリスやフランスで行われているような、楽しい、洗練された蚤の市
・ショッピングとエンターテイメントが融合したイベント
・日本でナンバーワンの蚤の市にする

## ③コンテンツの3本柱
・出店者

東京蚤の市の3本柱

古道具
古物
古本　古着
出店者
雑貨　フード

ライブ
スタンプラリー
エンターテイメント
お客様参加企画
キッズステージ　パフォーマンス　フォトスポット　物々交換の本棚

122

- ・エンターテイメント
- ・お客様参加企画

当初はこの3つ。やがて、それぞれの柱に、さらに3つの柱を意識的に立てていった。

【出店者の3本柱】古物、雑貨、フード
【エンターテイメントの3本柱】ライブ、パフォーマンス、キッズステージ
【お客様参加企画の3本柱】スタンプラリー、フォトスポット、物々交換の本棚

ちなみに、古物の出店者をさらに3つの柱に因数分解すると、古道具、古本、古着になる。

## ④ 成功のポイント

- ・「骨董市」というイメージがあった古物系のマーケットに、「洗練」「エンターテイメント」「家族づれ」などのキーワードを盛り込んだこと
- ・古物系に加え、北欧市という、いわばイベント内イベントを盛り込んだこと（当時、やるべ

きか社内でも議論があったが、いまとなっては英断だった）

・キッズ向けのコンテンツを強化したこと

・新しい出店者と新しいエリアを増やし続けたこと

・ライブのアーティストを少しずつ豪華にしていったこと

⑤イベント内ヒット企画

【東京北欧市と東京豆皿市】東京蚤の市の中に、独立したイベントを存在させるべく、タイトルからして意識的に企画。プロモーション用のフライヤーも、それぞれ制作している

【新エリア】毎回、新ジャンルの出店者を集めたエリアを新設。花マルシェ、リュックサックバザール、キッズアーケード、世界のティールーム、東京占い横丁など、その後レギュラーエリアになったものも多い

【物々交換の本棚】中身がわからないようにラッピングし、しかし、中に入っている本の内容が想像できるようなメッセージを添えた古本をお客様に持ってきてもらい、本棚へ。かわりに、そこにある（別のお客様が置いていった）本を一冊持って帰ってもらう。もみじ市の名物企画である「手紙の木」を蚤の市のテーマに合わせてアレンジしたもの

124

【スタンプラリー】当初は場内の数ヶ所にスタンプを設置して台紙に押してもらうシンプルなものだったが、次第に〝ミッション〟を達成したらスタンプを押す、というゲーム性を付加。

例えば2018年11月の東京蚤の市では、クリスマスをテーマに3つのミッションを設定（トナカイの被り物をする・メッセージを書いたカードをクリスマスツリーに飾る・煙突を覗き込みサンタクロースが置いていったプレゼントを見つける）

## ⑥挫折の記憶

・お客様の動線が確保できず、入場口すぐのところからボトルネックになり身動きができない状態に。イベント後、たくさんのクレームをいただいた

・入場のスピード化を焦るあまり、入場料やお釣りなどのお金がむき出しで、お客様からお叱りを受ける

・立ち上げ以来会場として使わせてもらった京王閣が、キャパオーバーにより使用できないとの判断。以降、会場探しに奔走

## ⑦出店者数と来場者数

・第1回東京蚤の市（2012年5月26日〜27日）

【会場】東京オーヴァル京王閣（東京都調布市）

【来場者数】7312人（2日間／小学生以下はカウントせず）

【出店者数】76組

・第2回東京蚤の市（2012年11月24日〜25日）

【会場】東京オーヴァル京王閣（東京都調布市）

【来場者数】1万754人（2日間／小学生以下はカウントせず）

【出店者数】120組

・第3回東京蚤の市（2013年5月25日〜26日）

【会場】東京オーヴァル京王閣（東京都調布市）

【来場者数】1万4325人（2日間／小学生以下はカウントせず）

【出店者数】151組

・第4回東京蚤の市（2013年11月9日〜10日）

【出店者数】　139組

【来場者数】　1万1034人（2日間／小学生以下はカウントせず）

【会場】　東京オーヴァル京王閣（東京都調布市）

・第5回東京蚤の市（2014年5月17日〜18日）

【出店者数】　196組

【来場者数】　2万3425人（2日間／小学生以下はカウントせず）

【会場】　東京オーヴァル京王閣（東京都調布市）

・第6回東京蚤の市（2014年11月29日〜30日）

【出店者数】　204組

【来場者数】　2万837人（2日間／小学生以下はカウントせず）

【会場】　東京オーヴァル京王閣（東京都調布市）

・第7回東京蚤の市（2015年5月9日〜10日）

【出店者数】 192組

【来場者数】 2万5708人（2日間／小学生以下はカウントせず）

【会場】 東京オーヴァル京王閣（東京都調布市）

・第8回東京蚤の市（2015年11月14日〜15日）

【出店者数】 206組

【来場者数】 1万9300人（2日間／小学生以下はカウントせず）

【会場】 東京オーヴァル京王閣（東京都調布市）

・第9回東京蚤の市（2016年5月14日〜15日）

【出店者数】 208組

【来場者数】 3万3173人（2日間／小学生以下はカウントせず）

【会場】 東京オーヴァル京王閣（東京都調布市）

・第10回東京蚤の市（2016年11月19日〜20日）

【出店者数】210組

【来場者数】2万6096人（2日間／小学生以下はカウントせず）

【会場】東京オーヴァル京王閣（東京都調布市）

・第11回東京蚤の市（2017年5月13日〜14日）

【出店者数】211組

【来場者数】2万9657人（2日間／小学生以下はカウントせず）

【会場】東京オーヴァル京王閣（東京都調布市）

・第12回東京蚤の市（2017年11月4日〜5日）

【出店者数】216組

【来場者数】2万7651人（2日間／小学生以下はカウントせず）

【会場】東京オーヴァル京王閣（東京都調布市）

・第13回東京蚤の市（2018年5月26日〜27日）

【出店者数】　237組

【来場者数】　3万5963人（2日間／小学生以下はカウントせず）

【会場】　東京オーヴァル京王閣（東京都調布市）

・第14回東京蚤の市（2018年11月10日〜11日）

【出店者数】　210組

【来場者数】　3万5926人（2日間／小学生以下はカウントせず）

【会場】　東京オーヴァル京王閣（東京都調布市）

・第15回東京蚤の市（2019年5月11日〜12日）

【出店者数】　265組

【来場者数】　3万7965人（2日間／小学生以下はカウントせず）

【会場】　大井競馬場（東京都品川区）

・第16回東京蚤の市（2019年11月15日〜17日）

【会場】昭和記念公園（東京都立川市）

【来場者数】5万3678人（3日間／中学生以下はカウントせず）

【出店者数】235組

## ⑧今後の課題と展望

日本有数のイベントになったと自負しているので（おこがましいですが）、それに伴いお客様の期待はどんどん高まっているのを感じている。クオリティをキープしているだけではそれはダウンしているのと同じ意味。根底に流れるコンセプトは変えないながらも、常に新しいコンテンツ、新しいワクワクを詰め込むことが大切。現在は行列ができている豆皿市にもいつか終わりは来る。そのときに新たな柱になるものを準備できるかどうかが大事。

東京以外でも、関西蚤の市、東海蚤の市、札幌蚤の市を開催してきたが、東京のコンテンツと比べると、やや落ちるのが実情。どの地域で開催しても、東京蚤の市の最高のパフォーマンス（つまり、手紙社のイベントの本当の楽しさ）を見せられるようにしたい。

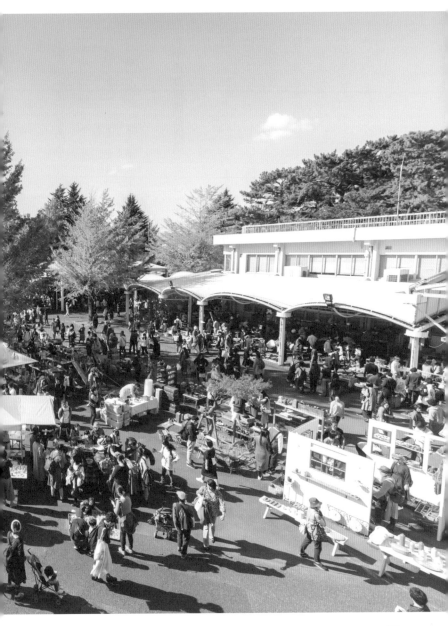

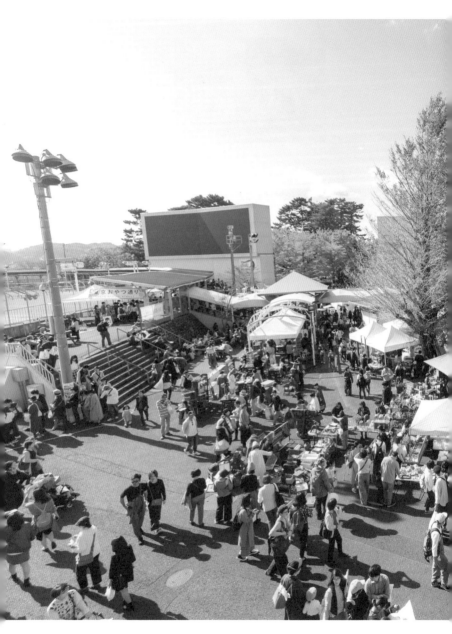

　　　　第3章　イベント成功のためのアイデア

200 以上の出店者が集い、
ライブやパフォーマンスが充
実した東京蚤の市は、手紙
社最大のイベント。 いわば、
ショッピングとエンターテイメン
トが融合したワンダーランド！

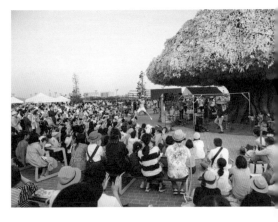

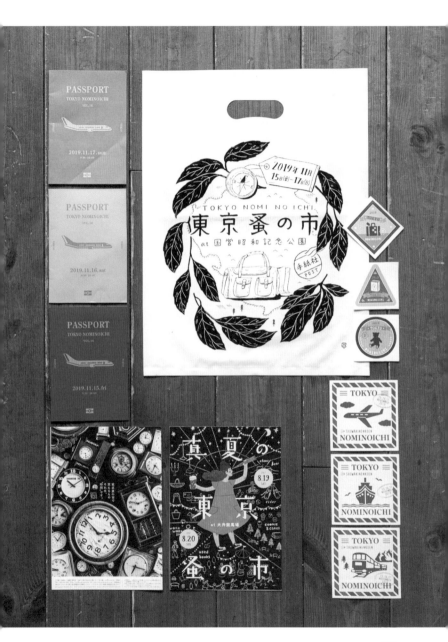

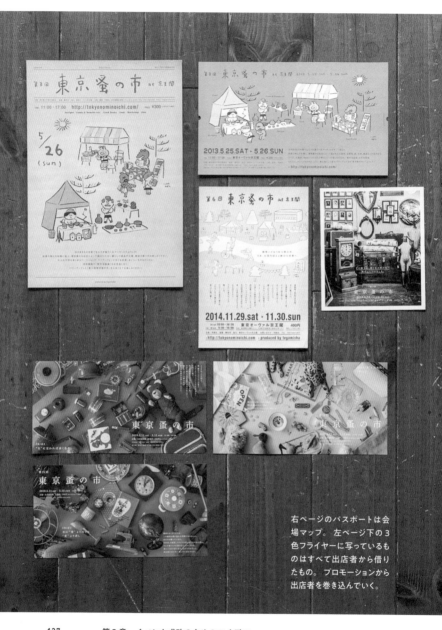

右ページのパスポートは会
場マップ。 左ページ下の３
色フライヤーに写っているも
のはすべて出店者から借り
たもの。 プロモーションから
出店者を巻き込んでいく。

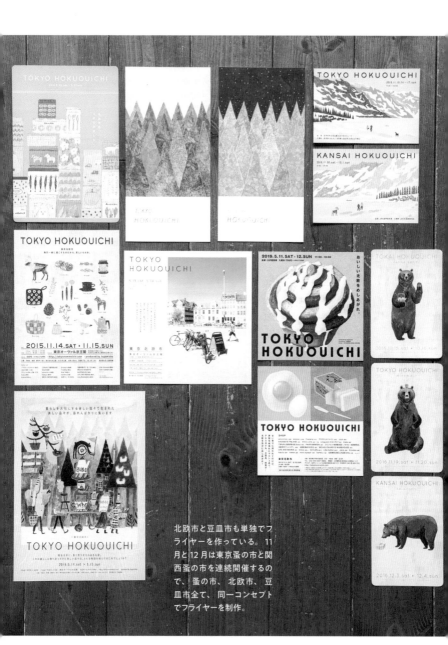

北欧市と豆皿市も単独でフライヤーを作っている。11月と12月は東京蚤の市と関西蚤の市を連続開催するので、蚤の市、北欧市、豆皿市全て、同一コンセプトでフライヤーを制作。

ノベルティ

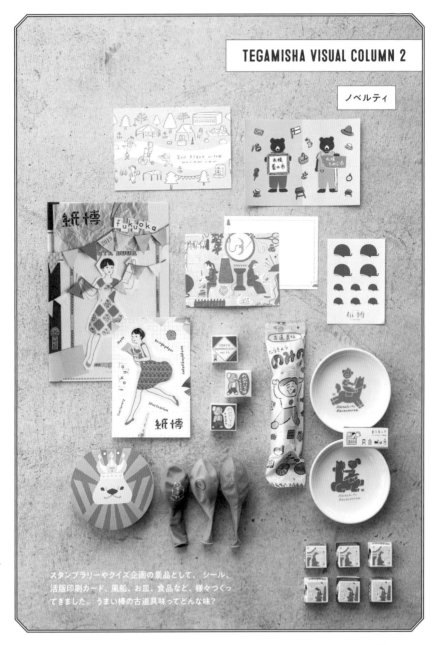

スタンプラリーやクイズ企画の景品として、 シール、
活版印刷カード、風船、お皿、食品など、 様々つくっ
てきました。 うまい棒の古道具味ってどんな味?

# 布博

老若男女に幅広くアピールする東京蚤の市とある意味対極にある特化型イベントです。紙博、陶博と続く、手紙社の「〇〇博シリーズ」のさきがけ。じつは立ち上げ時は「かわいい布博」というタイトルでしたが、2年目に現在の名前に。いま考えると、これもまた英断だったと思います（かわいい、がついていると、出店を躊躇する作家さんがいますからね）。

## ① 始まり

もみじ市に出店していた点と線模様製作所やkata kataと接していて、テキスタイルの世界に、若い、新しい才能が出てきているのを感じていた。しかし一方で「知っているテキスタイルデザイナーの名前を挙げてみて」と聞くと答えられない人がほとんど。ならば、彼ら・彼女たちにスポットを当てたイベントを企画したら、新たなマーケットをつくることになるのではないかと考えたのがきっかけ。

テキスタイルや布、手芸に特化した作り手をみんなで探していると、多摩美術大学や東京造

形大学の卒業生が多いことに気づく。やがて、在学中から布博に出店することを目指してくれる人たちも出てきて、良い流れができた。

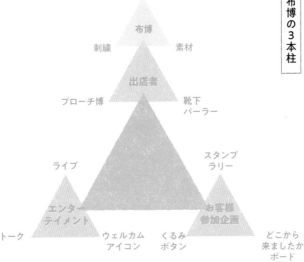

## ② 目指したこと
・テキスタイルや手芸に特化した作り手を集め、新たなマーケットをつくること
・テキスタイルデザイナー名指しでファブリックや洋服などを買う人が増えること
・テキスタイルというテーマにおいて、世界でナンバーワンのクオリティのイベントにすること

## ③ コンテンツの3本柱
・出店者
・エンターテイメント

布博の3本柱

テキスタイル

布博

刺繍　　　　素材

出店者

ブローチ博　　　靴下
　　　　　　パーラー

ライブ　　　　　　　　　スタンプ
　　　　　　　　　　　ラリー

エンター
テイメント　　　　　　　お客様
　　　　　　　　　　　参加企画

トーク　　ウェルカム　くるみ　どこから
　　　　アイコン　ボタン　来ましたか
　　　　　　　　　　　　ボード

・お客様参加企画

ここまでは東京蚤の市と同じ。それぞれの柱を因数分解した、さらなる3つの柱も意識的につくっている。

## ④成功のポイント

・もみじ市から7年、世の中にもみじ市と同じようなイベント（多ジャンルの作り手を集めたイベント）が増えてきた中で、特化したテーマのイベントが新鮮だった

・テキスタイルデザイナーや刺繍作家など、若く才能のある作り手が、ちょうど増えてきたタイミングだった

・あまり日の目を見なかったテキスタイルデザイナーたちが、「自分たちのイベントができた！」と一緒に盛り上げてくれた

## ⑤イベント内ヒット企画

【ブローチ博】「作家もののブローチをしている人が最近増えている」という当時のスタッフの

ひとことから生まれた企画。当初は「布を素材にブローチをつくっている作家さんのみを集めよう」と考えていたが、「陶器のブローチにせよ、真鍮のブローチにせよ、布（洋服やバッグ、帽子など）につけるもの」という解釈をし、幅広い素材を用いた作家さんを集めることに。やがて、オープン前から行列ができる〝イベント内イベント〟に

【靴下パーラー】ブローチ博のヒットを受けて考え出された3本目の柱。これもスタッフの「靴下、来てますよ！」というセリフから生まれた

【くるみボタンをつくろう】来場者にくるみボタンのキットをプレゼント。出店者のテキスタイルデザイナー全員にハギレを提供してもらい、お客様がその中から好きなものをカットし、その場でボタンを製作

【ウェルカムアイコン】出店者全員に共通テーマの作品をつくってもらい、入場口に展示。例えば「スカート」（P150）というテーマだったり、「気球」というテーマだったり。海辺の大さん橋ホール（横浜）で開催したときは「魚」がテーマ。フォトスポットとしての効果抜群

## ⑥ 挫折の記憶

・創世記から参加してくれている数組の作り手に「もう自分たちが出るイベントではない」と

言われて落ち込む。客層が微妙に異なることもあるので致し方ないところもあるが、そう言われるとやはり落ち込む。しかし、その後、再び出店するように。このケースは布博に限った話ではないが、もちろん参加しない自由はあるので、作り手の意思を尊重しつつ、「いつかまた出たいと思わせるような魅力的なイベントにする」という思いで取り組んでいる

## ⑦ **出店者数と来場者数**

・第1回かわいい布博（2013年2月22日〜24日）

【出店者数】35組

【来場者数】2331人（3日間／小学生以下はカウントせず）

【会場】町田パリオ（東京都町田市）

・第2回かわいい布博（2013年8月2日〜4日）

【出店者数】36組

【来場者数】3162人（3日間／小学生以下はカウントせず）

【会場】町田パリオ（東京都町田市）

・第3回布博（2014年2月21日〜23日）

【会場】町田パリオ（東京都町田市）

【来場者数】3259人（3日間／小学生以下はカウントせず）

【出店者数】33組

・第4回布博（2014年8月22日〜24日）

【会場】町田パリオ（東京都町田市）

【来場者数】3860人（3日間／小学生以下はカウントせず）

【出店者数】31組

・第5回布博（2015年2月20日〜22日）

【会場】町田パリオ（東京都町田市）

【来場者数】7732人（3日間／小学生以下はカウントせず）

【出店者数】30組

・第6回布博（2016年3月5日〜6日）

【出店者数】　94組

【来場者数】　9724人（2日間／小学生以下はカウントせず）

【会場】　東京オーヴァル京王閣（東京都調布市）

・第7回布博（2016年7月29日〜31日、8月5日〜7日）

【出店者数】　64組

【来場者数】　9464人（6日間／小学生以下はカウントせず）

【会場】　町田パリオ（東京都町田市）

・第8回布博（2017年3月25日〜26日）

【出店者数】　93組

【来場者数】　9184人（2日間／小学生以下はカウントせず）

【会場】　東京オーヴァル京王閣（東京都調布市）

・第9回布博（2017年7月21日〜23日、7月28日〜30日）

【出店者数】　67組

【来場者数】　1万143人（6日間／小学生以下はカウントせず）

【会場】..町田パリオ（東京都町田市）

・第10回布博（2018年2月17日〜18日）

【出店者数】　73組

【来場者数】　7573人（2日間／小学生以下はカウントせず）

【会場】　TRC 東京流通センター（東京都大田区）

・第11回布博（2018年8月24日〜26日、8月31日〜9月2日）

【出店者数】　58組

【来場者数】　9638人（6日間／小学生以下はカウントせず）

【会場】　町田パリオ（東京都町田市）

・第12回布博（2019年1月18日〜20日、1月25日〜27日）

【出店者数】72組

【来場者数】8968人（6日間／小学生以下はカウントせず）

【会場】町田パリオ（東京都町田市）

・第13回布博（2019年8月3日〜4日）

【出店者数】72組

【来場者数】6633人（2日間／小学生以下はカウントせず）

【会場】大さん橋ホール（神奈川県横浜市）

⑧ **今後の課題と展望**

　"新しい風"が何より必要とされているイベント。新しい出店者、新しい企画、新しい解釈。例えば、ファッションショーだけに特化した回があってもいいと思う。新しい作り手もどんどん出てくるジャンルでもあるし、テキスタイルやファブリックは世の中になくてはならないもの、かつ、世相も反映するものなので、時代とともに変革していくことが求められるイベント。

布博の会場はいつも華やか。
新作発表の場としてとらえてく
れている作り手も多く、そう
いった作品が集う時は、会場
のテンションが自然と上がる。

左ページ上は「スカートに恋をする週末」がテーマの回のカード型チケット。実はスカート部分が型抜きになっていて、お気に入りのテキスタイルにかざして写真を撮れる。

右ページのクジラの形
をしたフライヤーは横
浜の大さん橋ホール
で行ったときのもの。
出店者ひとりひとり
が手書きで記したメッ
セージを掲載した。

# TEGAMISHA VISUAL COLUMN 3

缶バッジ

お客様が自分の手でつくれる缶バッジコーナーは、手紙社のすべてのイベントに出現。イベント参加の記念として子供たちにアピールするのに最適です。小さいほうはマグネット。

158

# 紙博

2017年に誕生以来、年々勢いが増しているイベント。「紙」というキーワードのもとに、デザイナー、イラストレーター、印刷会社、出版社、文具メーカーなど、個人の作り手に限らず、多種多様なプレイヤーが集うのが特徴です。〝紙もの〟は、コスト的にも制作期間的にも商品をつくりやすく、イベントごとに各出店者が新商品を発表することも、盛り上がっている理由だと思います。

## ① 始まり

手紙社が営む雑貨店は紙ものを中心とした品揃えだったこともあり、「布博があるなら紙博もあるべきでは?」というのは、これもまた冗談半分で語っていた話。しかし、紙ものは単価が低いため「出店者も我々もビジネスになるのか?」という不安から踏み出せずにいた。ところが、2017年4月に予定していた別のイベントを諸事情で開催しないことになり、「すでに押さえていた会場で何かをやらなくては! そうだ紙博だ!」と、ひょうたんから駒が出る

ように、この世に生を受けた。

走りだしてみると、出店者を集めるのも楽しく、「自分たちは紙ものが好きなんだな」と再認識できた。単価が低い問題も蓋を開けたら杞憂に終わり、あまり計算して始めることばかりが良いわけではないな、と改めて確認。

## ②目指したこと

・個人の作り手に限らず、規模の大小を問わず、本当に良い紙ものをつくるプレイヤーを集める

・紙博で新しい商品を発表してもらえるよう出店者に働きかける

・紙ものを好きな一般の人も、紙にまつわる仕事をしているデザイナーや作り手などの専門家も満足するコンテンツを目指す

## ③コンテンツの3本柱

・出店者

・限定商品

・お客様参加企画

ほかのイベントとは異なり、基本的にライブは行わず、公式グッズとしての限定商品をひとつの柱にしているのが特徴。これまで、マスキングテープブランド・mt -masking tape- とタイアップしたマスキングテープや、ノートメーカー・ツバメノートとタイアップしたノートなどをつくった。入場チケットを表紙にしてつくれる紙見本や、トートバッグなども。

## ④ 成功のポイント

・紙もの、という商品ジャンル（文房具という商品ジャンルはあったけど）が世の中に確立しようとしているちょうど良いタイミングにイベントを立ち上げたことで、お客様の琴線に触れたのだと思う

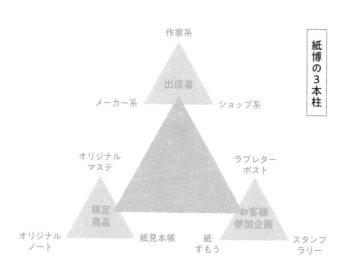

紙博の3本柱

作家系

出店者

メーカー系　　ショップ系

オリジナル
マステ

ラブレター
ポスト

限定
商品

お客様
参加企画

オリジナル
ノート　　紙見本帳　　紙
　　　　　　　　　ずもう

スタンプ
ラリー

・ほとんどの出店者が、紙博に合わせて新商品や限定商品をふんだんに用意してくれる場に
なっていること

・フライヤーも、会場マップも、チケットも紙でできているものなので、世界観や、お客様参
加企画をつくりやすい（例えば、後述する紙見本帳企画、ラブレターポストなど）

## ⑤イベント内ヒット企画

【紙見本帳をつくろう】 短冊形（単語帳サイズ）の30種類の用紙を用意し、200円で見本帳
をつくれる企画。じつは、用紙のサイズは入場チケットと同じ。チケットは厚紙になっていて
紙見本帳の表紙として機能する、という仕掛け。2000セットが完売

【ラブレターポスト】 出店者にポストを自作してもらいブースに設置。お客様が好きな出店者
のポストにラブレターを入れる。出店者はその中から限定1名様にプレゼントを進呈

【限定マステ】 mt -masking tape- に製作してもらったマスキングテープ（フライヤーなどのメ
インビジュアルと絵柄を合わせたもの）を会場限定で販売。毎回行列ができるほどの人気

【スクラップ大賞】 お客様がイベントの来場記録として、紙博のチケットやフライヤーを使っ
てスクラップブックをつくっているのを偶然スタッフがSNSで発見。調べるとたくさんの方

が同様に製作していることがわかり、会場内に展示させてもらった

【紙もの大賞】過去1年間に国内で発売された紙もの製品の中から、4部門（糊もの部門、ノート・メモ部門、袋もの部門、手紙部門）において大賞を決定し、紙博の会場で授賞式を開催。特設コーナーをつくり、商品（ノミネート作品も含む）も販売

## ⑥挫折の記憶

・紙博以降、似たようなイベントが（特に百貨店で）各地で開催される。変にブームのように一過性のものにはなってほしくないと思いながら、「圧倒的な差をつけるぞ！」と燃える要素にもなっている

・東京以外に、京都、福岡、台湾と開催してきたが、福岡の集客が、もうひとつ。こうなったときに続けるかどうかは、悩むところ（出店者がきちんとビジネスにならないと出てくれない、つまりイベントが続かないので）

## ⑦出店者数と来場者数

・第1回紙博（2017年4月15日～16日）

【出店者数】　49組

【会場】　台東館（東京都台東区）

【来場者数】　9963人（2日間／小学生以下はカウントせず）

・第2回紙博（2018年6月9日〜10日）

【会場】　台東館（東京都台東区）

【来場者数】　1万575人（2日間／小学生以下はカウントせず）

【出店者数】　91組

・第3回紙博（2019年7月13日〜14日）

【会場】　台東館（東京都台東区）

【来場者数】　1万3222人（2日間／小学生以下はカウントせず）

【出店者数】　94組

⑧今後の課題と展望

プレイヤーがどんどん増えているので、それに伴い出店者を増やしたいが、会場の確保が課題（商品の特性上、屋外での開催は厳しいので）。

世界に通用するイベントだと思うので、いずれは欧米でも開催したい。また、海外からも作り手を集め、「世界一の紙の祭典」を目指す（本気です）。

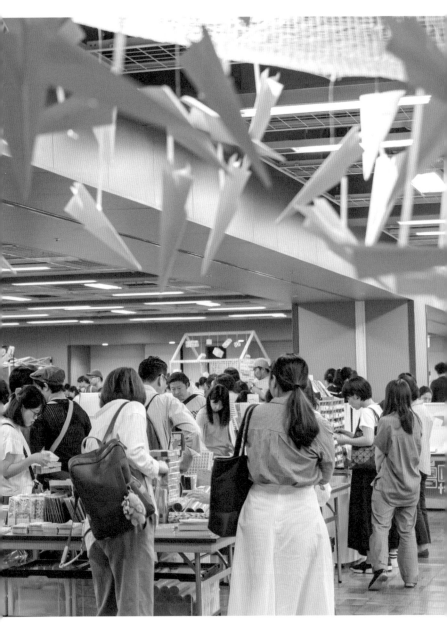

イラストレーター、文具店、メーカー、印刷会社、専門商社など、紙を素材とした商品づくりをするさまざまなプレイヤーが集うのが紙博の特徴。

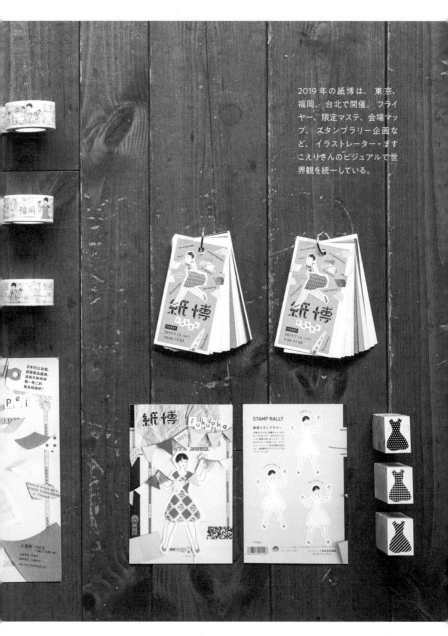

2019年の紙博は、東京、福岡、台北で開催。フライヤー、限定マステ、会場マップ、スタンプラリー企画など、イラストレーター・ますこえりさんのビジュアルで世界観を統一している。

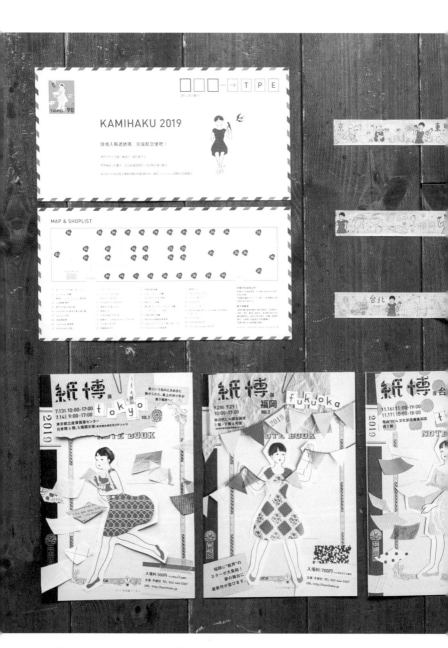

右の切符型チケット
は、実際にお客様に
入鋏体験もしてもらっ
た。中央のフライヤー
3部作はレトロ印刷
JAMさんに印刷を依
頼。贅沢に5種類の
用紙を使った。

日本郵便のオリジナル
切手作成サービスを
利用して制作。イベン
トに参加するイラスト
レーターがデザインし
た切手は、安定の人
気商品です。

# イラストレーション・フェスティバル

2018年9月に一度だけ開催した幻のイベント（？）ですが、手紙社のイベントづくりのエッセンスをすべて凝縮しているところがあり、まずは小さなイベントを立ち上げたいと考えている方の参考になれば、という思いで紹介しておきます。

## ① 始まり

もみじ市以来、手紙社のイベントやお店などのコンテンツをつくる上で、常に中心にいた表現者がイラストレーターであり（イベント出店、商品制作、フライヤー制作、展示など、あらゆる場面で力を借りている）、自分自身がもっとも愛する表現のひとつがイラストレーションであり、生まれるべくして生まれたイベント。

とはいえ、あまりにも大切なテーマすぎて、構想してから実現するのに数年はかかった（簡単にはできなかった）。

## ②目指したこと

・世界最高峰のイラストレーションイベント

・原画をきちんと見てもらい、買ってもらえるイベント

・とはいえ、気取ったアートイベントにはせず、イラストレーションを愛する一般の人々にも楽しんでもらえるイベント

## ③コンテンツの3本柱

・出店者

・コラボレーション

・お客様参加企画

出店者をさらに因数分解すると展示・販売、ワークショップ、できるまで動画（福田利之

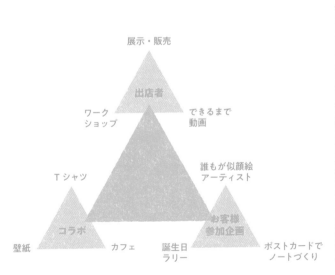

展示・販売

出店者

ワークショップ　　できるまで動画

Ｔシャツ

誰もが似顔絵アーティスト

コラボ

お客様参加企画

壁紙　　カフェ　　誕生日ラリー　　ポストカードでノートづくり

176

さんの作品ができるまでを撮影し、会場で上映）に分けられる。

ほかのイベントと異なるのは、コラボレーションを柱のひとつに置いたこと。様々な商品に

展開できるイラストレーションの強みを打ち出したかった。

### ④成功のポイント

・第一線のイラストレーターが参加してくれ、自らブースに立ってくれた

・作品としてのイラストレーションと、商品としてのイラストレーション、両方の魅力を提示

することによって、幅広い客層にアプローチできた

・コラボレーションの実現により、イラストレーションの可能性、楽しさを提示できた

### ⑤イベント内ヒット企画

【誰もが似顔絵アーティスト】会場に、目、口、鼻、ひげ、メガネなど、顔の一部のパーツが

描かれた巨大な壁が出現。自分と似ているパーツを探して、お客様に自画像を描いてもらった

【ポストカードでノートづくり】会場内で購入した出店者のポストカードを表紙にしたリング

ノートをつくるコーナーを設置

【Tシャツコラボ】 28組の出店者がデザインTシャツブランドのグラニフとコラボして、Tシャツを制作。イベント前に全国のグラニフの実店舗で販売してもらい（もちろん、当日会場でも販売）、本番へのプロモーション効果も

【壁紙コラボ】 壁紙ブランドWALLTZとコラボし、6組の出店者の壁紙を制作・販売。入場口付近の壁面にダイナミックに展示

【カフェコラボ】 場内に「フルーツパーラー」をテーマにしたカフェが出現（手紙舎のカフェがプロデュース。フルーツサンド、フルーツポンチなどを提供）。テーマに合わせ、出店者の砂糖ゆきさんが、プラカップ、コースター、お手拭きのイラストレーションを描き下ろした

【できるまで動画】 出店者のひとりである福田利之さんの作品ができるまでを撮影し、会場で上映。アカデミックな雰囲気を出したかったし、現役のイラストレーター、イラストレーターを目指す人に響くコンテンツにしたかった

【イラペ】 プロモーションツールとして、フリペを3部作で制作。「食」「漫画」「グッズ」というテーマで、作品を描き下ろしてもらった（一部は作品提供）。イベント前に1ヶ月に1号のペースで発行。連続性のある（徐々に盛り上げる）プロモーション作戦

## ⑥ 挫折の記憶

イベントはうまくいったが2回目以降の開催がない理由は、良き会場がないから。出店者をもう少し増やしパワーアップしたいが、壁面に原画を展示するという条件を満たす広い会場がなかなか探せていない。現状の規模でいいのでは？いえ、その考えはありません。

## ⑦ 出店者数と来場者数

・第1回イラストレーション・フェスティバル（2018年9月15日〜16日）

【会場】3331 Arts Chiyoda（東京都千代田区）

【来場者数】3571人（2日間／小学生以下はカウントせず）

【出店者数】32組

## ⑧ 今後の課題と展望

安定的に開催できる会場を探すに尽きる。海外からの問い合わせも多く、可能性を感じるイベント。イラストレーションの原画を買って飾る、というカルチャーを日本にも根付かせたい。イラストレーションの可能性、楽しさを世界中の人たちと共有できるイベントにしたい。

単に商品を売る場ではな
く、イラストレーションの
原画と、イラストレーショ
ンの表現の可能性をお客
様にきちんと見てもらいた
かった。

プラカップ、おてふき、コースターのイラストは、イベント当日だけのカフェ「フルーツパーラー」というテーマに合わせて砂糖ゆきさんに描いてもらった。マッチ箱はノベルティ？　いえいえチケットです。

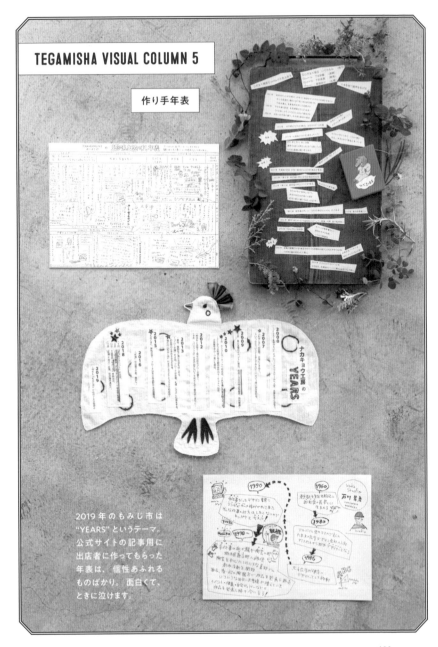

# TEGAMISHA VISUAL COLUMN 5

作り手年表

2019 年のもみじ市は
"YEARS" というテーマ。
公式サイトの記事用に
出店者に作ってもらった
年表は、個性あふれる
ものばかり。面白くて、
ときに泣けます。

第4章

誰でもできる
強いコンテンツのつくり方

## 編集者・北島勲の根底に流れる3本柱戦略

　グー・チョキ・パー・ドン。じつは、じゃんけんには人差し指を突き出す「ドン」という第4の形があったことをご存知ですか？　というのは真っ赤な大嘘。なぜこんな話をするかというと、じゃんけんというのは、三すくみ状態だからバランスが良く、文化というレベルにまで世の中に浸透した、とぼくは思っているからです。

　この本の中で「3」という数字や「3本柱」というキーワードがよく出てくることに気づいた人がいるかもしれません。ぼく自身がコンテンツをつくる際、もっとも拠り所にしているのが、この3本柱戦略です。

　世の中には、3という数字が持つバランスの良さを表す言葉がいくつもあります。

三位一体

三権分立

三人寄れば文殊の知恵

188

# 三本の矢

## 三脚

1本脚、2本脚の椅子は安定しないけれど、3本あればバランスよく自立する。ぼくは独立する以前、3つの雑誌を立ち上げて編集長に就いていましたが、雑誌の世界で言い換えると、「1本や2本の特集では不十分。強い特集が3本あって初めて売れる」という気持ちで取り組んできました。お客様が書店で雑誌を手に取ったとき、ひとつの引っ掛かり（面白いなと思う部分）があっただけではなかなか買ってくれない。ふたつあっても、「どうしようかな。でも買うほどではないか」と〝買わない理由〟を探してしまうもの。3つあって初めて、「これは私が買うべき本なのかもしれない」と思ってくれるのです。なので、編集会議のときは「強い特集を3つつくる」というのを至上命令として取り組んできました。

これは手紙社を立ち上げてからも同じことで、第3章の「イベント成功のためのアイデア」にもあるように、イベントコンテンツをつくる際にも、常に3本の強い柱を立てることを意識的に（いや、いまではもう無意識に）行っています。

そもそも、手紙社の業務自体も、イベント、雑貨、カフェの3本柱で成立しています。強い

柱が立ったら、それぞれの柱を因数分解して、次の階層の3本柱を立てるようにします。例えば、イベント柱を因数分解して、東京蚤の市、布博、紙博という、さらなる3つの柱を立てる。それをさらに因数分解して……（第3章へお戻りください）。このようにどんどん因数分解をして3本柱をつくっていく。

それぞれの柱は、本当に強い柱でないと意味がありません。例えば、紙博を立ち上げるまで、手紙社のイベント柱の次の階層には、東京蚤の市と布博というふたつの柱しかありませんでした。もみじ市は存在していたけれど、強い柱のひとつにするにはビジネス的には弱いな、とずっと思っていました。そこで、意識的に3本目の柱をつくろうと模索しなが

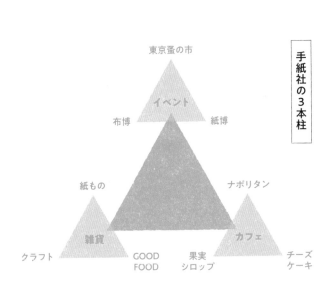

手紙社の3本柱

東京蚤の市

イベント

布博　　　　　紙博

紙もの　　　　　　　ナポリタン

雑貨　　　　　　　カフェ

クラフト　　　GOOD　果実　　チーズ
　　　　　　　FOOD　シロップ　ケーキ

190

ら生まれたのが紙博です（紙博以前にも、カフェフェスやオーダーメイドの日などのイベントにチャレンジしましたが、柱になるには至りませんでした）。

強い柱が3つあると、コンテンツは非常に頑丈になります。3本柱ががっちり屋台骨として支えてくれているので、多少遊んでも（新しいチャレンジをしても）崩れることはない。また、3本の柱が全部一気に崩れるということは滅多にないので、ひとつの柱がちょっと怪しくなって揺らいできても、残りのふたつの柱が支えてくれているうちに、揺らいで朽ちそうな柱を新たな柱に差し替えるということもできます。

世の中、朽ちない柱というのは存在しません。形あるものは必ず崩れていくものだ、ということを認識して、3本柱が頑丈なうちに、危なくなったときに差し替えるべき柱を用意しておく（新たなチャレンジをする）ということも必要です。布博、紙博に続き、陶博というイベントを企画しているのは、まさにこのあたりを考えているからこそです。人間、状況が良いときと「あのときチャレンジしておけばよかった！」と悔やんだりするものです。状況が良いときは、どうしても気が緩んでしまいがちですが、そういうときにこそ、新しいチャレンジをすることが大切です。

コンテンツをつくるときは、常に強い3本柱を立てることを意識する。これを良い意味で数

式のように、シンプルにとらえる。新しいコンテンツをつくるには産みの苦しみが伴うので、この数式を常に抱いていることは、自分自身を楽にしてくれるお守りを持っているようなものなのです。

## 1000本ノックの受け方

「自分が食べた味しか調理することはできない」と言ったのは、よく知るレストランのオーナーシェフですが、ぼくに言わせると、「自分が見たものの中からしかアイデアは生まれない」ということになります。手紙社の仕事は一年中アイデアを出し続けること、と言っても過言ではありません。新しいイベントのアイデア、イベントに合わせてつくるフライヤーのアイデア、お客様参加企画のアイデアなど、様々な機会があるのですが、「まだまだ若いメンバーには負けないぜ。ふふふ」と心の底では思っています。それは、自分がアイデア出しの能力に優れている、と思っているわけではなく、これまでの人生で見てきている〝良いもの〞の総量が異なる、と思っているからです。

例えば、活版印刷という分野があり、デザインも印刷もしながら商品化しているセンスの

良い人たちがいる。思いつくだけでも、九ポ堂、啓文社印刷、緑青社、大枝活版室、Tokyo Pearという良いプレイヤーがいるという知識があれば、「紙博というイベントを企画したら活版印刷というジャンルが成立するな。このイベントはいけるのではないか」という判断をすることができます。例えば、長井紙業という、和紙を使った外食周りに強い印刷会社がある。丸形のコースターを活版印刷で安く作ることができたはずだ、という知識があれば、「紙博のチケットを活版コースターにしたらどうか？」と考えることができます。

つまりアイデアというのは、多くの場合、自分が見てきたものを組み合わせて生まれることが多いわけで、インプットの総量が多ければ多いほど、その組み合わせの数は、当然のことながら多くなります。だから、アイデアがどうしても出ないときは、テーブルの上でウンウン唸っていてもダメで、「とにかく良いものをたくさん見るべし」という話を手紙社のスタッフにしています。

そうすると、だいたいみんなPCでパチパチやりだすのですが、それはばかりなのもどうなのかな、と思います。ぼく自身、インスタグラムを〝タグっ〟たり、ピンタレストでジャンルごとにフォルダをつくったり、日常的にオンラインから情報収集もしますが、同じ時間でインプットの量を上げようと思えば、ネットでクリックやタップを繰り返すよりも、書店で書籍や雑誌

をパラパラめくったほうが効率的な気がします。また、書籍や雑誌は、すでにプロによって編集が施されたものなので、情報の質が高いというメリットもあります。

本だけでなく、お店もまた編集が施されたメディアです。良いお店には様々な情報があり（建築、空間、ディスプレイ、印刷物）、皮膚から良い情報が染み込んでくるような感覚があります（もうひとつ、〝人というメディア〟もある。後述）。オンラインで情報を得るのは、いまや誰もがやっていることなので、効率的に、オリジナリティのある情報を得ようと思えば、人とは別の方法を探すことも必要です。

手紙社は、社内連絡には一切メールを使用せず、チャットワークというチャットシステムを使っているのですが、その中に「候補出し」というチャットルームがあります。社員全員が入っているルームで、毎週のように（時には週に何度も）作り手の候補を出さなければいけません【第2章内「公募はしない」を参照】。言ってみればこれは1000本ノックのようなもので、かなりしんどい作業ではあるのですが、続ければ続けるほど、インプットの量（つまりアイデアが生まれるための源泉）は増えていきます。ただ、同じ1000本ノックでも、単に自分の元に来た球に飛びついている人と、考えながら（少しでも効率よく）受けている人では、1年くらい経過すると大きな差が出てきます。良いものを、たくさん、効率よく見る、という作業

194

の連続こそが、良き企画者、編集者への道につながるのです。

## 捨てる勇気を持つ

2020年3月に初めて仙台で紙博を開催するにあたり、編集長から全社員に新規出店者の〝候補出し〟が投げられました。「ひとり3件以上」というミッションを与えられた結果、集まった新規出店者候補は130組（24人の社員が候補出し）。この130件のリストを編集長が精査し、○印と×印をつけていきます。○が実際に「出店依頼をしよう！」というリスト。それを見て、最終的には、ぼくも○と×をつけます。

ちなみにこのとき、編集長がつけた○は84件、ぼくがつけた○は67件。同じ手紙社というチームにいても、これだけ評価が違います（逆に言えば、評価の目線を合わせるために、あえて2段階ジャッジにしている）。

良いお店・作り手だけを選ぶ、と言えばそれまでなのですが、自分の感覚としては、「選ぶ」というよりも「捨てる」という作業です。「ちょっと（手紙社の世界観とは）違う予感がするけど、全体的には良いのかな」という候補をどうするか？ こういうとき、たいていの人は推定無罪

の法則に則って○印をつけてしまうものです。でもそこで、勇気を持って捨てる。妥協という

のは妥協の母のようなところがあって、一度妥協すると、その次の機会に妥協のハードルが低

くなる。「この前もそうだったから、今回も妥協しちゃうか」と。ネズミ講のように、次から

次へと新たな妥協を生むのです。

手紙社は編集チームと名乗っています。手紙社におけるすべての業務は編集作業だと思って

います。編集というのは、文字通り、集めて、編むこと、自分たちがひとつのテーマに沿って

集めた情報（もの、人、知識など）を、自分たちの技術と感性で編み込んで、ひとつのパッケー

ジにしていく。この「集める」と「編む」の行間には、「捨てる」という作業が確実に存在し

ていて、この行間にこそ、編集という作業の本質が詰まっている気がするのです。

集める、というのはある意味簡単です。前項で書いたように、良いものにたくさん接してい

ればなんとかなる。しかし、捨てる、という行為には勇気と感性が必要です。あなたがもし10

人のプロジェクトチームのリーダーで、あなた以外の9人が同じ意見で、しかしあなたがそれ

を違うと思うならば、その意見は捨てなければいけない。そして、そう感じたあなた自身の感

性を信じなければいけないのです。

あなたが雑貨店の店主なら、「うちの店の世界観とは微妙に違うけど、売れそうだから仕入

196

れるか」と感じた商品は、仕入れるべきではない。そのとき、〝仕入れなかった〟という行為の連続こそが、あなたのお店の骨格を確かなものにするのだと考えるべきなのです。

2013年、Adobe社はイラストレーターやフォトショップなどのソフトのパッケージ販売（CDでインストールするタイプ）を終了し、サブスクリプション型（月額課金制）に完全移行しました。パッケージ販売を残す選択肢もあったと思いますが、それを完全に捨てることによって「これからはクラウドの時代ですよ。サブスクリプションに舵を切りますよ」というメッセージを打ち出しています。つまり、捨てたもののほうに、より思想が現れるのです。

無印良品が、もし白色良品という名前だったら、あそこまで世の中に浸透しなかったのではないでしょうか。無印、つまり印（ブランドの刻印や余計な装飾）を捨てた、という表現にこそ強いメッセージ性があり、我々生活者はその物語に惹かれるのです。

近年、ブランディングという概念がマーケティングの世界では囁かれますが、ぼくはブランディングの極意とは「上手に捨てること」だと思っています。「何をつくるか」ではなく、「何をつくらないか」のほうが大事なのではないかと（無印の場合は、ブランドを捨てた、ということがそのままブランディングになっている逆説的な例）。捨てることの大切さを知り、それができる勇気と感性を持つ。「手紙社の名にかけて、これは絶対にやらない」というような信

念を持っているチームでありたいと思っています。

## 多数決は禁止

手紙社のスタッフを見ていてよく思うこと。みんな、多数決が大好き。「みんなで決めた結果、A案になりました」とか、「SさんとTさんもB案が良いと言ってます」というような報告をよく受けます。そんなときぼくは、決まってこう言います。「手紙社では多数決は禁止だよ」と。

他者の意見を聞くことも大切だし、それによって自分の考えが変わることがあってもいいけれど、多数決で決めるのが良いことだ、というのがカルチャーになっているチームに未来はないと思っています。

日本人の場合は特に、集団でいるときに「その場の空気を壊さないようにしたい」という心理が働きます。例えば複数のメンバーで新しいコンテンツのアイデア出しミーティングをしているときに、その心理が知らず知らずのうちに優先されることがよくあります。すると、そこにいるメンバーが最大公約数的に満足できるような、角の取れた、ふんわりとしたアイデアに着地するのです。しかし、後でよくよくミーティングの様子を聞いてみると、ほかに面白いア

イデアが出ている。「なぜこのアイデアが選ばれなかったの？」と聞くと、「なんとなくみんなの意見でそうなりました」というケースが本当に多い。

そこにいるメンバー全員に反対されても、誰かひとりが「私は絶対このアイデアのほうがいいと思っている」というほうに、ぼくは注目します。そういう尖ったアイデアこそ見たいなと思います。実際にそれが使えるものになるかどうかは別として、みんながそう言える雰囲気をチーム内につくっていくことが大切だと思っています。

多数決は禁止、と銘打っているのは、最初からそう決めておけば、みんなが相手の顔色ばかり見ず、尖ったアイデアや意見を言えるカルチャーがチームに漂ってくると思うから。たったひとりのクレイジーなアイデアが、世の中に感動を与えるサービスを生み出すのです。その芽を摘むようなチームになってはいけないと思っています。

## 数の強さを軽んじない

2012年に76組の出店者が参加してくれて始まった東京蚤の市は、2019年11月には235組の出店者が参加してくれるイベントになりました。2017年に始まった紙博の初回

の出店者は49組。2019年7月には94組の出店者が参加してくれました。

イベントにおけるもっとも重要なコンテンツは出店者なので、その数が増えるということは、新しいコンテンツが増える、ということにほかなりません。イベントに新しいアイデアを持ち込むこともももちろん大切ですが、数が増えることによってコンテンツが増え、強くなるというシンプルさを軽んじてはいけません。

イベントにせよ、雑誌にせよ、お店にせよ、強い柱が立ったら、あとは数を詰め込む。この考え方も、ぼくの哲学のひとつです。もったいないのは、せっかくいい企画を立てたのに、中身がスカスカなこと。このケースは、手紙社の中でもよくあります。

例えば以前、手紙社の雑貨店が某百貨店でフェアを行ったとき、現場のスタッフのアイデアで「手紙社の北海道物産展」というテーマのコーナーをつくりました。単なる北海道物産展はどこの百貨店でもやっているけど、「手紙社の」という枕詞がついたときにどんな商品が集まるのだろうと、お客様目線でワクワクしました。しかし、実際蓋を開けてみると、何か物足りない。答えはひとつ、絶対的な物量（取り扱いアイテム）が不足しているのです。

こういうケースは、よくあります。テーマが決まったことに安心してしまい、肝心な中身が中途半端になってしまう。「こんなもんでいいかな」という声が、売り場から聞こえてきそう

な感じ。お客様というのはとてもシビアでセンシティブなもの。売り場から漏れてくるその声を、間違いなく感じ取っています。そういう場面に遭遇すると、もったいないなあ、と思ってしまいます。

強い柱が決まったら、「これでもか！」というくらいに中身を詰め込む。「たくさんあって全部見きれない」「多すぎて選べない」とお客様に言わせるくらいがちょうどいいのです。数を集めるためにはそれなりの時間が必要ですが、言い換えれば、時間をかければ誰にでもできること。地味な作業ではありますが、結局はこういう地道な作業の中にこそ、きらきら光る宝が眠っています。

# 人のふんどしで相撲をとる

「北島さんのプロフィールをください」とメディアの人に頼まれたとき、必ずテキストの中に「編集者」という言葉を入れるようにしています。ぼくは、この編集者という仕事は専門職ではないと思っています。言ってみれば、「専門がない職」。

雑誌の編集をしていたとき、編集会議で出すための取材候補をデスクでうんうん唸って考え

ている編集部員に、こう言ったことがあります。

「ひとりで考えていてもたいしたアイデアは出てこないよ。周りにいっぱい専門家がいるんだから、その人たちに聞いたほうが早いよ」

編集者が集めるべき情報はたくさんありますが、その最たるものが〝人〟だと思っています。たとえ自分に能力が不足していても、周りの素晴らしい能力の人たちを集めることによって素晴らしいコンテンツがつくれる。これが、編集者の醍醐味のひとつです。

実際、北島勲という人間は、できることがとても少ない男です。多分、手紙社の中でいちばん不器用だし、コツコツやる作業が苦手だし、営業的な仕事も苦手です。ぼくが一般企業の人事部長だったら、まず北島という人間は採用しません。だけどぼくは、自分自身の苦手なところ、欠落しているところを知っているので、他者に委ねることができます。自分が持っていない能力を持っている人に素直に憧れ、「この素晴らしい能力や感性をほかの人にも紹介したい！」と素直に思うことができます。

編集者として重要なことは、自分ができることとできないことを客観的に理解すること。特に重要なのは後者です。自分ができないことに真摯であることがとても大切です（捨てる勇気の話に似てますね）。だから、変に色々できる器用な人よりも、不器用な人のほうが編集者に

202

向いています。

手紙社にはデザイナーがいません。イベントや個展のフライヤーやポスターを制作する際は外部のプロのデザイナーに頼んでいます。しかし、美術系の大学を出ている社員も多く、つい、「自分でデザインをしちゃいました」という場面が時々あります。やりたい気持ちもわかるけれど、そこで満足していてはプロの編集者としての道は遠いよ、と思います。

自分の能力に真摯に向き合い、周りにいるプロのエキスパートを自分でコントロールする。ある意味、人のふんどしで相撲をとるのが編集者です。〃専門がない職〃である編集者という仕事に、ぼくは誇りを持っています。

# 思いつきとアイデアは大声で撒き散らす

「すごいことを思いついちゃった!」「これは世の中を変えるかもしれない!」「もしかしたらどえらい儲かっちゃうかもしれない!」

こんな瞬間を経験したことがある人、いますよね? あなたならこんなときどうしますか?

そのアイデアを誰にも気づかれないように内緒にしておく? それとも、ついつい周りにいる

人に喋っちゃう？　ぼくは後者です。ちょっと異なるのは、"ついつい"喋るのではなく、"あえて"喋ります。

だいたい、人から聞いたアイデアを盗んで実施（ビジネス化）する人は、そうそういません。倫理的な感情が働くから、というのはもちろんですが、アイデアというのは、思いつくことよりも具体化するほうがよほど難しいからです。よく、世の中に新しいブームが来ると（タピオカミルクティーとかね）「俺も台湾に行ったとき、あれを日本に持ってきたら絶対儲かると思ってたんだよ」という人がいますが、これぞ、言うは易く行うは難し、の典型です。

面白いアイデアを思いついたら、周りの人にどんどん喋る。この行為にはメリットのほうが多いのです。まず、「世の中を変えるアイデアを思いついちゃった」と自分がドキドキしていても、「同じようなサービスがあるよ」と親切に（？）教えてくれるケースがあります。これは本当によくある。がっかりすることもありますが、そのサービスのこの部分をこう変えることによってオリジナリティのあるサービスになるのではないか、と修正することができます。

また、思いつきアイデアを他者に話したときの相手の反応も価値があります。10人に話したら、10人とも概ね好反応。こんなとき、「あまりいいアイデアじゃなかったんだな」と、ぼくは思います。むしろ、10人のうち8人は反応が薄かったけど残りのふたりは目を輝かせて、「北

島さん、それいい！」と言ってくれるアイデアのほうが大成する可能性があります。

ぼくたちは国民1億人に買ってもらう商品やサービスをつくる必要はなく、数は少なくても、ある特定の人たちに強く愛されるそれをつくればいいのです（「手紙社がマスになってはダメ」というのは、ぼくの口癖のひとつ）。

前職で『カメラ日和』という雑誌を企画したときはまさにそうで、「女性向けのカメラ雑誌なんて売れるわけはない」とほとんどの人に言われ（当時はおじさん向け、マニア向けのカメラ雑誌しかなかった）、相当落ち込み、自信を失いましたが、「その雑誌、欲しいです！」と熱狂的に賛同してくれる人が何人かいて、その声に後押しされるように、創刊までやりぬきました（結果的に創刊号は完売し、増刷までしました）。

東京蚤の市を企画したときも、周囲の反応は概ね薄く（よくある骨董市だよね、みたいな反応も多かった）、「やっぱりこの企画、ダメかな」と妻に弱音を吐いたこともありますが、何組かの古道具店の店主が「そんなイベントを待っていたよ。絶対にやったほうがいい」と言ってくれ、開催に踏み切りました。

もちろん、思いつきアイデアを周囲に話していくうちに、「これはうまくいかないかもしれないな」と思うこともあります。逆に、自分ではそこまでたいしたアイデアと思っていなかっ

たけど、話していくうちに「もしかしてとても可能性があるアイデアなのでは？」とブラッシュアップされていくこともあります。新しいサムシングを生み出すとき、「進むべきか、引くべきか」の判断をするのは、つまるところ自分の　"勘"　しかないわけですが、その勘を研ぎ澄ますためには、思いついたアイデアを世の中に放つことこそが有効だと思っています。

## 変わることを恐れない

「チャレンジすることに意味がある」「新しいことをやらなければ、手紙社にいる意味がない」手紙社のメンバーに、毎日のように言うセリフがこれです。繰り返し繰り返し言う。それでも、新しいビジネスアイデアというのはなかなか出てこないものです。日々忙しくて、そんな余裕がないのかもしれない。でも、いちばんの理由は、「チャレンジしたくない」ということなのかな、と思います。

人間、自分が主体的に行うことに関しては、あまり変化を起こしたくないものなのです。通勤電車で、毎日同じ車両の同じ場所に乗る、というアレ。ほかの車両に乗ったら何か変化があるかもしれないけれど、そんなリスクを冒したくない。

一方で、他者が行うことに関しては変化を求めるのも、また人間です。この店のメニューは代わり映えしないねぇ。もう来るのやめるか、というアレです。自分が責任を取らなくていいものには新しいものを求める。これが人間の本質です。

イベントやお店にやってくるお客様はもちろん後者なので、主催者（前者）である我々は、リスクがあろうと常に新しいものにチャレンジをしなくてはいけません。「前回と同じ状態をキープ」というのは、質が下がっている、ということなのです。

ぼくは、いちばん面白い仕事というのは、自分でつくった仕事だと思っています。自分でチャレンジをして、自分でつくった仕事は、我が子のようにかわいい。ほかのどの仕事よりも、真剣に取り組むはずです。

よくインタビューで、「手紙社の最終的な野望はなんですか？」という質問を受けます。「海外でこんな事業を……」とか、「こんな新しいイベントを……」とか「こんな新しいサービスを……」という具体的な答えを求められているのはわかるのですが（実際、その期待に応えようとする返答をすることもあるのですが）、本音で答えれば、「スタッフが常に新しいチャレンジをしているチームであり続けたい」というのが、最大の野望です。そういうカルチャーが隅々

まで行き渡っているチームであれば、どんな事業でもやり遂げることができるはずです。

パートナーの渡辺に冗談半分で言うことがあります。

「俺が死ぬときの最後の言葉は、きっと、『あの企画、どうなってる………?』だよね」と。

## ギリギリまであきらめない

例えば布博のフライヤーをつくるとき、まずはどんなものにしたいかをチームのメンバーにプレゼンしてもらいます。たいてい1回目では通らない。意地悪をしているわけではなく、「これは面白い!」「これは新しい!」と思うアイデアに出会えることは、なかなかない。

再チャレンジで2回目のプレゼン。これもまた通らない。3回目のプレゼン。またまた通らない。この段階までくると、スケジュールもだいぶ押してきて、チームに焦りの色が見えてきます。

最終的には、「よし、一緒に考えよう。ここで決める」とミーティングをすることもあるのですが、「リスケジュールして（納品を延ばして）、もう1回アイデアを出そうぜ」ということもあります。

また、一度はOKを出してデザインも確認したものの、入稿前に見直したときに「やっぱり

この文章を直そう」という場面もあります。そんなとき、担当チームのメンバーの顔には、（口に出さずとも）「北島さん、事前にOKを出したのに、この段階で直すんですか？　早く入稿したいのに」と書いてあるのが読めます。さすがにこういう場面では自分もかなりエネルギーを使いますが、やっぱり直してもらう。ある意味理不尽だけど、そうしてもらいます。

これまでいろいろ書いてきましたが、誰かに感動を与える強いコンテンツをつくるためにいちばん大切なことは「あきらめないこと」に尽きると思っています。世の中、"あきらめの誘惑"に満ちています。「こんなもんでいいか」というささやきが、ギリギリの場面になればなるほど、頭の中から聞こえてくる。そういうときにこそ、あきらめない。みんながあきらめるときにあきらめない。なぜならぼくたちは良いものをつくらなくてはいけないから。

スタッフによく言います。手紙社の仕事の素晴らしいところは、ひたすら自分たちが良いと思うものをつくり続けられることだよ、と。受注仕事をやめた手紙社は、誰に指図されることなく、ひたすらそれを追求できるんだよ、と。そしてそれはとっても幸せなことなんだよ、と。だから、簡単にあきらめない。自分たちに課された使命は、ひたすら良いものをつくり続けることなのだから。2006年のもみじ市以降、小さなことにおいても、"あきらめない"を積み重ねてきたからこそ、いまの手紙社があると思っています。

2020年3月、仙台で開催する紙博のフライヤー。はんこ作家のeric
さんがデザイン。切手に模した部分にはミシン目を入れ、切り取れ
るようになっている。今までにないフライヤーを作ろうと、皆でアイ
デアを出し合う。

# イベント主催者だけに通じる
# Q＆Aと用語辞典

# イベントにまつわるQ&A集

**Q 参加実績のある出店者に次回の出店を断ることはありますか?**

A あります。イベントにおけるいちばんのコンテンツは出店者なので、新しいコンテンツ＝出店者に参加してもらおうと思えば、そういう場面も出てきます（スペースは有限なので）。お断りをする際は「次回は新しい出店者に譲ってほしい」というような連絡をしていますが、正直、なかなか受け入れてもらえないときもあります。そのやり取りに凹むような経験もこれまでしていますが、イベント主催者にとっては毅然と行う必要がある作業だと思っています。

**Q 出店者を選ぶとき、どういうところを見ていますか?**

A 例えばパン屋さんであれば、パンそのものはもちろんですが、パッケージ、店の空間、看板、ショップカードなど、見られるものはすべて見たいと思っています。お店に関わるすべてのものに店主のスピリットは表れていますし、しっかりと自分のお店をコントロールしている人が営んでいるお店に惹かれます。それらを見て、ゾクゾクと感じたお店に声をかけています。

作り手の場合も同じです。

**Q　どんな出店者に参加してほしいですか？**

A　ほかの作り手にない強い個性を持っている方。イベント当日、本気を出してくれる方。魅せるブースづくりができる方。物量を用意できる方。マナーが良く連絡が取りやすい方。

**Q　提出物の遅い出店者にはどう対応していますか？**

A　公式サイトに掲載するための画像、誓約書など、出店者に提出してもらうものはたくさんあります。締め切りまでにきちんと提出してくれる人がいる一方、必ず遅れる人もいます。そういう方にはひたすら電話をします。ただひたすら。

**Q　誓約書とはなんですか？**

A　例えばテントには重りをつけるなど、出店するにあたり守ってほしいルールを承諾してもらい、押印して提出してもらっています。信頼関係で成立しているイベントですが、だからこそ、こういう書類をきちんと準備することも必要になってきます。

Q　マナーが悪い出店者にはどう対応していますか?

A　ほとんどいませんが、何度伝えてもルールを守ってくれない方は、出店をお断りすることもあります。

Q　出店者はテントやテーブルのレンタルはできますか?

A　テーブルと椅子に関しては、主催者である手紙社が出店者から希望数を聞き、実費をいただいて、一括してレンタル会社に借りています。テントは出店者に準備してもらっています。

Q　印刷会社はどこを使っていますか?

A　フライヤーやポスターについては、オンライン印刷会社であるグラフィックやプリントパックを使っています。タブロイド判の会場マップを印刷するときはウェブプレスという会社を。活版で印刷したいときや、会場マップを冊子にしたいときなど、ちょっと凝った印刷をしたいときは、東京蚤の市や紙博の出店者でもある啓文社印刷工業に頼んでいます。

Q　会場ディスプレイは誰が担当していますか?

214

A　ガーランドを飾ったり、ランドマークをつくったりなどは、なるべく自前で行うようにしていますが、入場口の装飾は出店者に頼むようにしています。例えば、東京蚤の市の装飾に関しては、花マルシェというエリアに出店している花屋さんに依頼することが多いです。同様にライブを行うステージの装飾も、テーマに合わせて出店者に依頼をしています。出店とは関係ない業者に頼んだこともありましたが、やはり出店者に頼んだほうが、「おらがイベント」という気概で取り組んでくれるので、良いものになることが多いです。

## Q　良いデザイナーをどうやって探せばいいですか？

A　自分が好きな雑誌のアートディレクションをしているデザイナーを調べて門を叩く（手紙社のロゴをつくってくれたatmosphereさんは、実際にそうやってお付き合いが始まりました）。いまは、デザイナーの仕事をまとめた書籍もたくさん出ているのでそれを見て、好きなテイストのデザイナーに連絡をする。どんな大物でも「あなたのデザインを愛しています」と言われたら、話くらいは聞いてくれるものです。予算については、用意できる金額を恥ずかしがらずにこちらから伝えましょう。もし金額が合わなくても、良いデザイナーであれば、「通常はこれくらいでやってます」と、きちんと教えてくれます。

## Q ライブを依頼するアーティストに、どのようにアプローチすればいいですか?

A アーティストのみなさんは公式サイトを用意しているので、問い合わせフォームから正面突破で大丈夫。世の中的にCDの販売が厳しい昨今、アーティストはライブ活動を重要視しているので、門前払いはほとんどありません(予算やスケジュールが合わなくてNGというケースはもちろんあります)。

## Q 公共の場所を借りるとき、窓口はどこに行けばいいですか?

A デザイナーやアーティストにアタックするのとは真逆で、正面突破はあまりおすすめできません。とくにまだイベントの実績がないときは、まず間違いなく門前払いされると思います。ツテを探して、つないでくれる人に紹介してもらうのがベターです。手紙社の創業当時、ある公共の施設をイベント会場として借りようとしたとき、まるでツテがなかったので、地元の信用金庫の担当者に相談をして、都議会議員につないでもらったことがあります。いまだから話すと、つないでもらいたいために当時営業に来ていた信用金庫に口座をつくりました。こういった大人の戦略も時には必要です。

Q　雨が降るとイベントは中止になりますか？

A　よほどの大雨でなければ中止にはしません。雨は降らなくとも、強風で中止にすることもあります。

Q　雨が降ると落ち込みませんか？

A　一瞬落ち込みますが、一年中イベントを開催しているので、雨が降ることを予測して準備できなければ、イベントを主催してはいけないと思います。

Q　入場料を取ることのメリットを教えてください

A　大切な収入源であることがいちばん。次に客層が良くなること。そしてじつは、入場料を払ってくれた人のほうが、きちんとお買い物をしてくれます。

Q　入場チケットの持ついちばんの役割は？

A　再入場の際の提示物として。入場者数をカウントするため。でも、いちばんの役割はお客様へのおみやげとして。

Q スタンプラリーの関門は何ヶ所が適当？

A 2ヶ所では少ない。7ヶ所では多い、というのが今までの経験から言えることです。つい多くしてしまいたくなるのですが、逆にあまりハードルが低いと、ゲーム性が薄れてきます。どんなミッションかにもよるのですが、このあたりも常にシビアに考えて企画しています。

Q スタンプラリーの役割は？

A 親子づれのお客様にも楽しんでもらえるコンテンツとして。お客様が流れにくいエリアに足を運んでもらうツールとして。イベントの世界観を会場に浸透させるため（例えば、「2泊3日の世界旅行」というテーマを掲げて企画した東京蚤の市では、スタンプラリーのミッションは、「ドキドキ入国審査」という、荷物の重さを当てるゲームにしました）。

Q イベントサポーターとはどんな人ですか？

A 手紙社のイベントをボランティアでサポートしてくれるスタッフです。サポーターには専用パスポートを渡し、手紙社の店舗で優遇を受けられたり、年間を通して交流会などに参加で

きます。手紙社のイベントになくてはならない存在で、ベテランの人だと6年以上サポーターとして関わってくれている人もいます。サポーターとして参加したことがきっかけで結婚したカップルが、これまでに2組います。

**Q　サポータースタッフはどのように採用していますか？**

A　手紙社の公式サイトやSNSで募集をしています。初めて参加する方は事前に面接をしてきちんと内容を説明するようにしています。

**Q　イベントのプロモーションでマスメディアを活用することはありますか？**

A　テレビ、雑誌、新聞、ウェブなどのメディアにリリース（イベント概要をまとめた企画書）を送るようにしています（なるべくたくさん）。特にウェブメディアは、イベント情報を欲しているので（数多くの情報を発信することを義務づけられたメディアなので）、取り上げてもらえる可能性が高いです。また、自治体が発行している市報や区報は反響も良いので、忘れずにアプローチしたいメディアです。

**Q　メディアへのリリースはどのようなフォーマットで送るのがベスト?**

**A**　10枚以上にもなるリリースを送る人がいますが、メディアの担当者は膨大な数のリリースを日々見なければいけないので、一つひとつの企画書をじっくり見る暇はありません。なので、瞬間的に目に留まるインパクトのあるリリースをペラ1枚で送るのがベスト。その中にイベントの特徴を凝縮して詰め込むべきです。写真などの材料はグーグルドライブなどのストレージにまとめておき、メディア担当者が必要とあればすぐにアクセスできるようにしておく気遣いも必要です。

**Q　お金をかけたプロモーションを行うことはありますか?**

**A**　唯一行うことがあるのが、会場周辺地域へのポスティングです。宣伝の意味もありますが、「こんなイベントをみなさまのお住まいの地域で開催します。お騒がせしますがよろしくお願いします」という意味合いも大きいです（実際にこのような文章を添えることもあります）。

**Q　公的な場所をイベント会場として借りるときの企画書のポイントは?**

**A**　メディアへのリリースとは異なり、行政に企画書を出すときは、ある程度のボリュームが

220

必要になってきます。

①主催者は社会的に意義がある活動をしている集団である

②住民の豊かな生活に貢献するイベントであるテーマである

③会場となる場所の理念に釣り合ったテーマである

以上の３つを、根拠を示しながら、しっかりと説明する必要があります。主催者がメディアに取り上げられた実績があるなら、そのコピーを添付したり、同じ地域で社会活動をした実績があるのならば、その資料を添付することも有効に働きます。

Q　地方でイベントを行うときは、そのエリアの会社や個人に協力を仰ぎますか？

A　基本的には東京のスタッフが、東京のイベントと同じようにすべて運営します。ただ、福岡のイベントであれば福岡の出店者が参加したほうが盛り上げてくれるので、地元出店枠を必ずつくるようにしています。

Q　出店料はどのように回収していますか？

A　イベント最終日に、その日のうちに現金で回収しています。非常にアナログな方法ですが、

後日振り込みにするとお互いかなりの手間がかかることが予測できるので、現在はこの方法をとっています。

Q **巨匠と新人、出店してくれてうれしいのはどっち?**

A 誰もが知っている大物の作り手が手紙社のイベントに出店することになった時は、震えるほど嬉しいです。でも、それよりも嬉しいのは、まだ知られていない才能のある作り手を見つけ、手紙社のイベントに出てもらい、その作り手がイベントをひとつのきっかけとしてどんどん活躍して行くのを近くで見つめること。手紙社の編集者冥利に尽きます。

Q **イベントをやめたいと思ったことはありますか?**

A もちろんあります。お客様からのクレームが多かったとき、出店者との人間関係がうまくいかないときなど、深く落ち込みます。"生"で数多くの人たちと接する仕事なので、良いときはその分テンションも上がりますが、悪いときはその分落ち込みます。だから、良いときも悪いときもチームでシェアすることが大切です。イベントは、チームでないとできない団体競技だと思います。

222

**Q イベント後、お客様から言われて嬉しい言葉は？**

**A** 「楽しかったです！」ではなく、「また行きたいです！」でもなく、「また参加したいです！」と言われるのがいちばん嬉しいです。「東京蚤の市に行きました！」よりも「東京蚤の市に参加しました！」と言われるほうが嬉しい。参加という言葉には、一緒につくってくれている、というニュアンスが含まれるからです。実際にこの言葉をいただくことも多く、関わってくれるみんなが「自分の場所だ」と思ってくれるイベントをつくり続けたいと思っています。

# イベントにまつわる用語辞典

**あめ【雨】** いつかは必ず降るもの。やまない雨はないと考えることが大事。

**いちばんのり【一番乗り】** 最初にイベント会場にやって来るお客様のこと。スタッフの誰よりも、出店者の誰よりも早い。

**うちあげ【打ち上げ】** これに出るために出店をする人も多い。

**えすえぬえす【SNS】** イベントのプロモーションツールとしてもっとも効果を発揮するもの。手紙社のアカウントではあまりにリツイートを繰り返すため、「うざいからフォロー

「外そうかな」と呟かれるのがイベント前の恒例行事。

**おもり【重り】** テントで出店する出店者は必ず用意しなければいけないもの。必ず……。

**かぜ【風】** 屋外のイベントだと、じつは雨より厄介だったりするもの。重りをしていない出店者のテントが吹き飛ばされたこと数回。

**きかくしょ【企画書】** 初めての会場を借りるときや、初めての出店者にアタックするときに用意するもの。前者の場合、数十回出し直すことも。心が折れないように注意。

**ぐるぐるそーせーじ【ぐるぐるソーセージ】** 手紙社のイベントで名物となっている

成城・城田工房のぐるぐるキャンディーのように巻かれたソーセー

ジ。正式名称はうずまきちゃん。

**けちゃっぷ【ケチャップ】** もうひとつの名物は手紙舎のナポリタン。オーガニックケチャップの焼ける匂いが会場に漂うと、もうたまらん。城田工房のソーセージを使用。ズブズブの関係。

**ごしょく【誤植】** 何度も何度も校正しているはずなのに、なぜか発生してしまうもの。イベントのフライヤーを印刷する際、出店者名を間違えたりすると地獄。

**さいこうびはた【最後尾旗】** フード出店者の行列の最後尾を知らせるための旗。かつてはスタッフが持っていたが、人手不足の為、最後尾のお客様に持ったところ、フォトスポットの役割も。ひょうたんから駒。

**しゅうかんてんきよほう【週間天気予報】** イベント主催者を一喜一憂させる憎いやつ。一日ごとに変わったりすることもあり、「予報ではなくて実況中継だよな」という名ゼリフも生んだ。

**すたんぷらりー【スタンプラリー】** 手紙社のイベントのほとんどで実施している親子で楽しめるアトラクション。4コマ漫画の吹き出しの中のセリフをスタンプにしたこともあった。やりすぎ。

**せんたくもの【洗濯物】** イベント直前になると主催者の家に山のようにたまっていくもの。

**そくていき【測定器】** 会場でレイアウトをつくるときに欠かせない、長い棒に車輪がついた距離を測る道具。空港でこれを持っている森ガール（死語?）がいたら手紙社のスタッフであること間違いなし。

たくはいびん【宅配便】時には数百

個にもなる荷物をイベント会場に運ぶシステム。しかし働き方改革で、なかなか夜の引き取りをしてくれなくなり、困惑中。

ちょうれい【朝礼】イベント当日の朝、出店者を集めて必ず行う儀式。すべての出店者の名前を呼び、みんなで拍手をして迎える。この青春っぽさもまた手紙社のイベントの特徴。

つくりもの【作り物】イベントで使用する備品のうち、自分たちでつくるものの総称。出店者の精算用の封筒、装飾用のガーランド、ライブスケジュールを書いた立て看板など色々。本番一週間前に手紙社スタッフとサポータースタッフが集まって一気に片付けるのが恒例。

てづくり【手づくり】"作り物"も含め、必要なものはできるだけ自分たちでつくる。イラストレーターのニシワキタダシさんが描くおじさんの銅像（もどき）をつくったこともある。イベント全体を通して手づくり感をなるべくなくしたくない。

といれっとぺーぱー【トイレットペーパー】備品の中でもっとも忘れがちなもの。イベント当日、会場最寄の駅のトイレットペーパーが足りなくなり、駅員から泣きを入れられたことも。

なみだ【涙】悔しいとき、もしくは嬉しいときに目からこぼれ落ちる液体。両方の涙を経験してこそ一人前のイベント主催者。

にゅうこうしめきり【入稿締切】フ

226

ライヤーや会場マップなどのデータを印刷所に入れる締め切り日のこと。ぜったい守らなければいけないもの……のはず。

ぬのはくてき【布博的】布博のような。布博にふさわしい。「この作家は布博的だよね」のように使う。類語として「紙博的」。

ねむれない【眠れない】イベントの編集長が本番数日前から陥る状態。これを経験してこそ一人前の……以下同文。

のびしろ【伸び代】初回の出店は苦戦したけれど、次回以降は期待できるさま。偉そうですみません……。

はんにゅうきょかしょう【搬入許可証】出店者が車で場内に搬入する際にダッシュボードに掲示しなければいけないもの。絶対に持ってこなければいけないもの。絶対に忘れる人がいるもの。

ひありんぐ【ヒアリング】イベント会場を予約するか迷っているときに主たる出店者に「仙台で紙博をやるとしたら出てくれます？ 打ち上げで牛タン食べられますよ」と聞く行為。

ふーどえりあ【フードエリア】行列必至の人気エリアだが、オープン直後は案外狙い目。つまり、ランチではなくモーニングで利用すべし。出店者を詰め込みすぎて客席をつくり忘れることが多々あり。客席の数はフードエリアの売り上げに比例する。

べんとう【弁当】イベント当日、スタッフのために用意されるもの。時に感動的なメッセージを添えてくれるお弁当屋さんも。

ほけんじょ【保健所】飲食の出店をする場合、申請が必要な機関。担当者によって判断の基準が異なるのが特徴。

まんびき【万引き】イベント会場内

で時に起こる現実。今後は防犯のためにドローンを飛ばして録画しようかと考えている（本当に）。

みせがまえ【店構え】イベント出店においてとても大切な要素。とくにもみじ市はレベルが高く、灯台（高さ2メートル以上?）をつくって持ってきてくれた出店者も。

むりむり【無理無理】無理を連続で言って強調するときに使う。「8トントラックで搬入は無理無理」「あと30分で入稿締切なのにいまから文字校正? 無理無理」。

めがほん【メガホン】開場前、入場口に並ぶお客様に注意を促すために使うもの。「間もなくオープンしますが、危険ですので絶対に走らないでください!」。

もうだっしゅ【猛ダッシュ】メガホンで注意しても開場直後に起こる現象。「森ガール（死語?）が猛ダッシュをするのを見られるのは手紙社のイベントだけだね」と言ったのは誰だったか。

やね【屋根】イベントの最中に雨が降ったときにその素晴らしさがわかるもの。ああ、屋根が欲しい。

ゆにふぉーむ【ユニフォーム】ス

タッフが着用するもの。イベントごとにオリジナルデザインを施して業者に発注する。かつて、イベント一週間前に発注を忘れていたことに気づき、慌てて無地のTシャツを大量購入し、自分たちでシルクスクリーンでイベントロゴを刷ったことも。

よんく【四駆】河川敷のイベントの
とき、搬入車はこれがおすすめ。搬
出の際に後輪がぬかるみにはまり、
2時間以上脱出できなかったこと
も。あのとき四駆だったなら。

らいじょうしゃすう【来場者数】イ
ベント当日、もっとも気になるもの。
一時間ごとに集計を出しているが、
最近では開場後一時間のデータで、
一日の来場者数が予測できるように
なった。

りっち【立地】イベント会場を借り
るときに主催者が気にするところ。
でも何よりも大事なのは、その場所
でイベントをやったら気持ちがいい
かどうかということ。立地は二の次。

るいじいべんと【類似イベント】イ
ベントの内容が似ているさま。日程

も開催エリアもだだかぶりのときが
あり、そんなときはかえって燃える
と大惨事（経験者が言うのだから間
違いない）。

ろす【ロス】本当に良いイベントが
開催できた後、編集長が数日間陥る
抜け殻のような状態。一年に一度あ
るかないか。

れんたるてーぶる【レンタルテーブ
ル】ディスプレイ用に欠かせないも
の。東京蚤の市のときには、全出店
者分合わせて300台以上レンタル
する。男性でも片手では持てないほ
どの重さで、誤って足の指に落とす
い。

わくわく【ワクワク】手紙社のイベ
ントが常に目指している状態。どれ
だけ儲かってもワクワクがなければ
そのイベントは成功したとは言えな
い。

ん【んー】悲しいときにも嬉しい
ときにもイベント主催者が思わず
発してしまう言葉。「んー、雨降っ
ちゃったよ」「んー、これだからイ
ベントはやめられない！」。全国の
イベント主催者のみなさん、後者の
「んー」を目指して頑張りましょう！

# 手紙社のいちばん長い日

2019年10月12日。もみじ市の当日、数十年に一度と言われた未曽有の台風が直撃した。

翌日の13日と合わせ、2日間予定していたイベントは中止。それまで、台風や大雨のために一日だけ中止にしたことはあったけど、両日中止という経験は初めてだった。会場（となるはずだった）の多摩川河川敷は凄惨な状態。イベントどころではない状況だったが、みんなで準備してきた一年に一度のもみじ市が開催できないという運命を受け入れるのは、容易ではなかった。

中止という判断をしてから、何かできることはないか、とみんなで動いた。結局、手紙舎本店がある神代団地の広場を運よく借りることができ、台風が去った後の月曜日（この年はたまたま3連休だった）に「10月14日のもみじ市」と銘打って、いまできる精一杯のもみじ市を開催しよう、とみんなで誓った。

交通機関や道路封鎖の問題もあり、参加表明してくれたのは53組の出店者。それでも、全96組中半分以上の方々が参加してくれることになった。そして、10月14日の朝……。

目覚めると、雨。台風が過ぎ去った直後だというのに、雨。天気予報では晴れだったという

のに、まさかの雨。さすがにこのときは気が沈んだ。現実と思いたくなかった。「なんでかな」と、隣にいる妻にため息を漏らした。しかし、すぐに腹の奥に力を入れ、このイベントの編集長である樫尾有羽子に連絡を入れた。「雨でも楽しいもみじ市にしましょう！」と。

結局、その日は一日中雨がやむことはなかったけれど、もみじ市はもみじ市だった。出店してくれた作り手のみんなが、「どんな形でも開催できてよかったね」「このくらいの雨なら降ってないのと同じだね」なんて言ってくれて、みんなの思いが会場に漂って手をつないでいるような、とても良い空気が流れていた。

「もみじ市の打ち上げには絶対出てほしいんですよね」

こう言ったのは、前編集長の小池伊欧里だ。そう、もみじ市の打ち上げはとても良い。会の後半、参加した作り手たちがマイクを持ってひとことずつ話すのだが、それが良い。この一年間にどうやって準備してきたか。手紙社の担当スタッフとどんなコミュニケーションをとってきたか。会場でお客様とどんなエピソードがあったか。そんな話を聞いていると、じんわりとこみ上げてくるものがある。

3年ほど前だったか。もみじ市の初回から皆勤賞で参加してくれている陶芸家の小谷田潤さんがマイクを持ってこう言った。

「もみじ市のときに頑張るだけではもみじ市には出られない。ほかの仕事もきちんとやって、成長している姿を見てもらって、初めてもみじ市に出る権利があると思っています。また一年間頑張ります」

俺たちも同じなんだよ、と彼の言葉を聞きながら、ぼくはつぶやいた。主催者と出店者という立場だけど、我々は一緒にもみじ市をつくっている仲間であり、ライバルだよね、と。自分たちも負けないように成長して、「またもみじ市に出てほしい」と自信を持って言えるように、これからの一年間頑張るよ、と。

素晴らしき作り手と一緒に、イベントや店を通じて何かを生み出すことに、ぼくは幸福を感じている。つまりは、彼ら・彼女たちと一緒に何か楽しいことをしたいだけなのだ。

作り手が喜んでくれたら、きっとそこに来てくれるお客様も喜んでくれる。作り手とお客様が喜んでくれたなら、ぼくたちも嬉しい。そんな、良い意味の三すくみの関係で手紙社のイベントは成立している。主役は、いつだって作り手だ。

「ぼくの友達に、こんなすごいやつがいるんだよ」

子供の頃、誰もがしたことがあるだろう "友達自慢"。結局のところぼくは、大人になったいまも、同じことをやっているのかもしれない。

232

「俺の友達に、こんなにすごい作り手がいるんだぜ。ねえみんな、見て見て！」

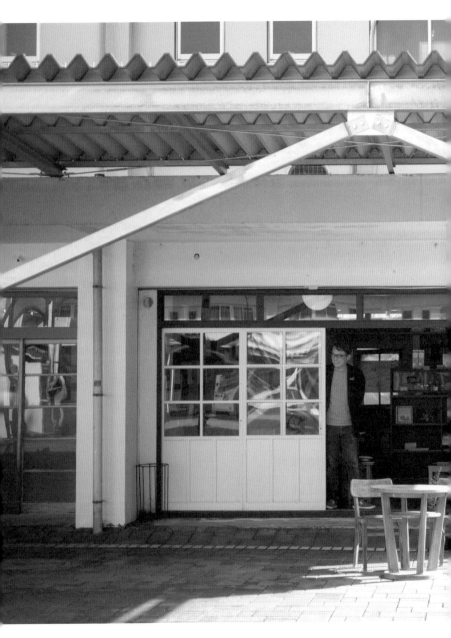

# 手紙社年表

2008年4月　北島勲と渡辺洋子が個人事業主として「手紙社」を創業。東京都狛江市に事務所を開設。創業当初の業務はもみじ市の運営と編集プロダクション

2009年10月　2006年の11月に趣味で立ち上げた「もみじ市」を、初めて多摩川河川敷にて開催

2009年11月　調布市に事務所を移転。手紙舎（後のつつじヶ丘本店）をオープン

2010年6月　1冊目の著書『かわいい印刷』（ピエブックス）上梓

2011年11月　味の素スタジアムにて「カフェ&ミュージックフェスティバル」を開催

2011年12月　調布PARCOの5階に「雑貨店 手紙舎」をオープン

2012年1月　資本金500万円にて「株式会社手紙社」を設立

2012年5月　東京オーヴァル京王閣にて「東京蚤の市」を開催

2013年6月　ニセコ町で「森のカフェフェス」を開催

2013年9月　東京オーヴァル京王閣にて「パンフェス」を開催

2013年9月　2冊目の著書『レトロ印刷の本』（グラフィック社）上梓

2013年2月　町田パリオにて「布博」を開催

2013年3月　調布市に「手紙舎2nd STORY」をオープン

2013年9月　大さん橋ホールにて「海のカフェフェス」を開催

2014年3月　3冊目の著書『活版印刷の本』（グラフィック社）上梓

2014年7月　元・立誠小学校にて「布博 in 京都」を開催

2014年12月　Plantationにて「布博 in 札幌」を開催

2015年3月　阪神競馬場にて「関西蚤の市」を開催

2015年3月　栃木県鹿沼市、鹿沼市民文化センターにて「鹿沼のカフェフェス」を開催

236

2016年6月　マーチエキュート神田万世橋にて「オーダーメイドフェスティバル」を開催

4月　調布市に「本とコーヒー tegamisha」をオープン
4月　自社雑誌『LETTERS』を創刊
10月　中京競馬場にて「東海蚤の市」を開催
12月　台北に「手紙舎台湾店」オープン

2017年4月　台東館にて「紙博」を開催
7月　調布市に「EDiTORS」オープン
8月　大井競馬場にて「真夏の東京蚤の市」を開催
9月　鎌倉市に「手紙舎鎌倉店」オープン
10月　茨城県結城市に自社商品の発送拠点となる「結城ファクトリー」オープン

2018年9月　3331アーツ千代田にて「イラストレーション・フェスティバル」を開催
11月　華山1914にて「布博 in 台北」を開催
12月　南近代ビルにて「紙博 in 福岡」を開催

2019年2月　立川市に食堂「農園の手紙舎」をオープン
4月　台東館にて「手紙社のこどもの日」を開催
6月　札幌競馬場にて「札幌蚤の市・札幌もみじ市」を開催
11月　華山1914にて「紙博 in 台北」を開催

2020年3月　サンフェスタにて「紙博 in 仙台」を開催
4月　調布市に「手紙舎ブリュワリー」をオープン

2022年7月　松本市に「手紙舎文箱」オープン

237

**北島 勲** (きたじま いさお)

1967年生まれ。群馬県出身の編集者。映像制作者、広告代理店の営業職を経て、雑誌の編集者に。2001年、雑誌『LiVES』を企画、編集発行人を務める。2003年、雑誌『自休自足』を企画、編集長を務める。2004年、雑誌『カメラ日和』を企画、編集長を務める。2006年、クラフト作家・音楽家・料理研究家・農家など、さまざまなジャンルの作り手が集うイベント「もみじ市」を主催。2008年、独立して「手紙社」を設立。3日間で6万人以上を集める「東京蚤の市」や「紙博」「布博」などのイベントを主催。2024年5月現在、カフェ、雑貨店、書店など8店舗を経営。自社雑誌として『LETTERS』『GARDEN DIARY』を発行している。

## 手紙社のイベントのつくり方

発行日　2020年3月31日　第1刷
　　　　2024年6月10日　第2刷

北島 勲 著

ブックデザイン：藤田康平（Barber）
イラスト：北澤平祐
撮影：有賀 傑（P22左上、23-24、64-65、114-120、136-140、154-158、170-174、184-186、234-235）
校正：みね工房
編集：碓井美樹
写真協力：小野田陽一、木村雅章、工藤 了、鈴木静華、
　　　　　津久井珠美、柳川夏子、鳥田千春、佐藤大一朗
印刷・製本：シナノ印刷株式会社
発行人：山下和樹
発行：カルチュア・コンビニエンス・クラブ株式会社
　　　美術出版社書籍編集部
発売：株式会社美術出版社
　　　〒141-8203 東京都品川区上大崎3-1-1 目黒セントラルスクエア5階
　　　販売：049-257-6921（コールセンター）
　　　編集：bijutsu_book@ccc.co.jp
　　　http://www.bijutsu.press

第2刷に際し、以下のページについて
2024年5月の最新情報に基づき内容を更新した。
P18-33、237、239

ISBN 978-4-568-50646-4 C3070